手創生活

庭院佈置

easy do !!

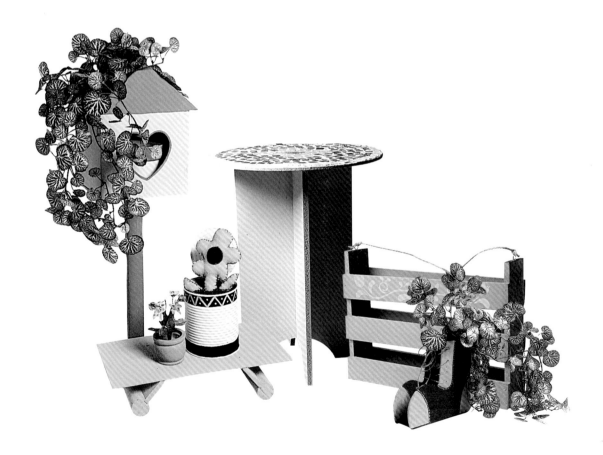

目　錄

c o n t e c t s

前言　　　　　　　　　　　　　　4

在這煩雜的城市口擁有一個花園
可以常常看到綠色植物是人人的夢想
但礙於空間的限制
擁有花園是個奢侈
但將陽台裝飾成綠的天地
是一個好點子

工具材料　　　　　　　　　　　6

DIY靠頭腦是不夠的
還要配上適當的工具
這樣才能事半功倍
生活中的DIY材料應有盡有
看你如何運用你的巧思將它獨樹一格

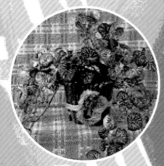

動物園　ZOO　　　　　　　　　16

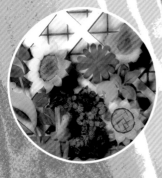

動與靜　　　　　　　　　　　　38

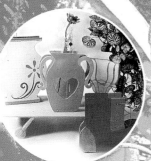

前 言

preface

在這煩雜的城市裏，擁有一個花園，可以常常看到綠色植物，是人人的夢

想，但礙於空間的限制，擁有花園是個奢侈，但將陽台裝飾成綠的天地，是

一個好點子。所以，綠野仙蹤讓希望擁有花園的都市人，能達到夢想。利用

簡單擺設，不大的空間（陽台），高低層次的裝飾置，使都市能更接近自然

的植物，感受花草的芳香。

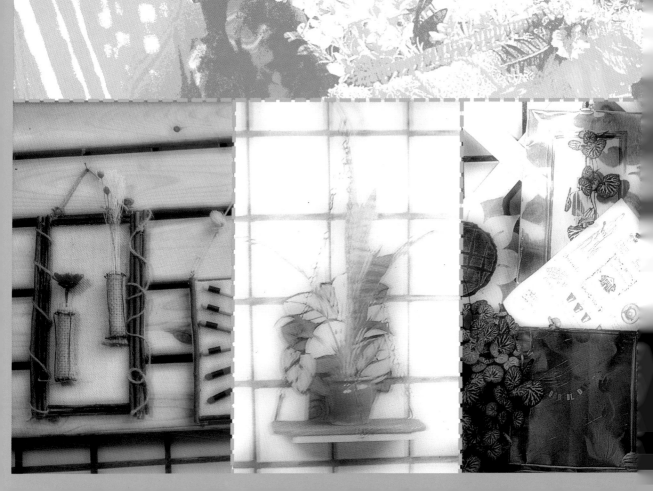

WIZARD OF OZ

A gardener's tools are his best friends — when well cared for they will give back in spades.

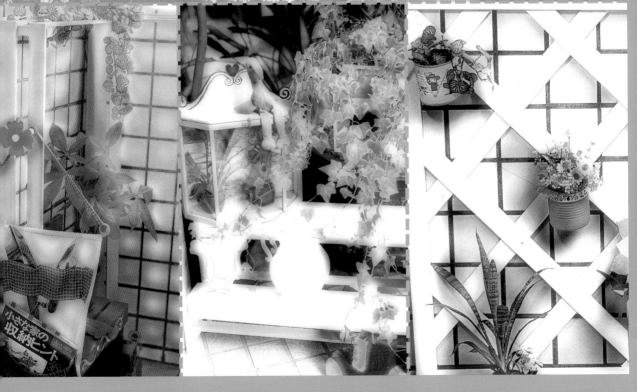

工具材料

tool & materials

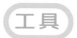

園藝剪

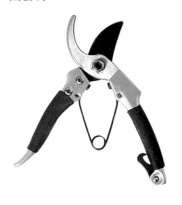

線鋸

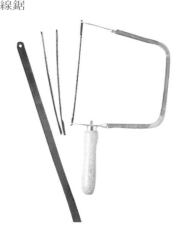

老虎鉗

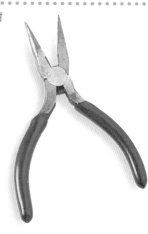

色母

染色工具/酒精燈/棉繩/三腳架

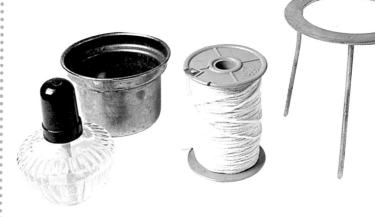

鋸子

剪刀

白膠

籃

燈座

活頁片

鐵

掛鉤

螺絲

片

乾燥花

枯木

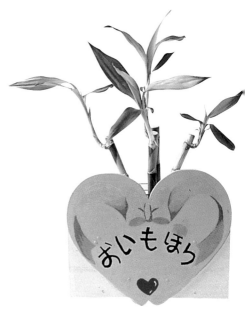

挑幾種自己喜歡的動物，做出一點小設計，就成了
獨一無二的動物造形花器；在葡萄色的三角架上，可放
置水生植物，最底層還可放置工具箱；將磚紅色的陶盆
上彩色，賦予它多種面貌，帶點民族風味也蠻不錯的
喲！不起眼的鐵罐，靈活的廢物利用點子，增加了生命
力；圓形的花架腳底，有如飛行的飛碟，休息於陽台上
的一隅。房子的外型，搭配著鏤空的星型，製成花器另
有一番風味。

經由巧思的設計變化、使陽台更生活化的呈現。

HERE COMES THE SUN

| ZOO | MOVEMENT & QUIETUDE | TEA TIME | LEISURELY | AIR GARDEN | LIFE |

Zoo

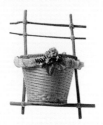

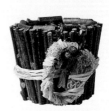

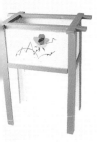

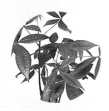

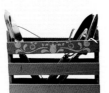

MOVEMENT & QUIETUDE

TEA TIME

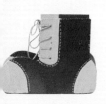

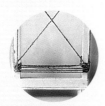

LEISURELY

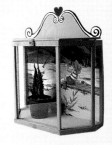

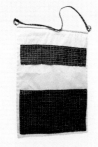

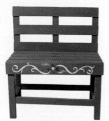

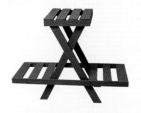

AIR GARDEN

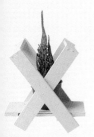

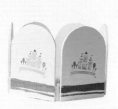

LIFE

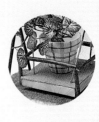

nature。

In spring , flowering bulbs will break through the ground and bloom in windowsills— bringing color and life to the world outdoors.

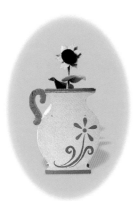

綠野仙蹤

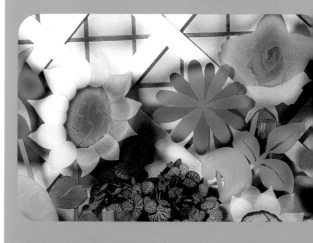

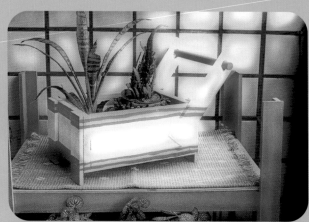

Spirit
of
Spring

Although autumn marks the end of the gardening season, in planting bulbs we look ahead to the promise of spring's color and scent.

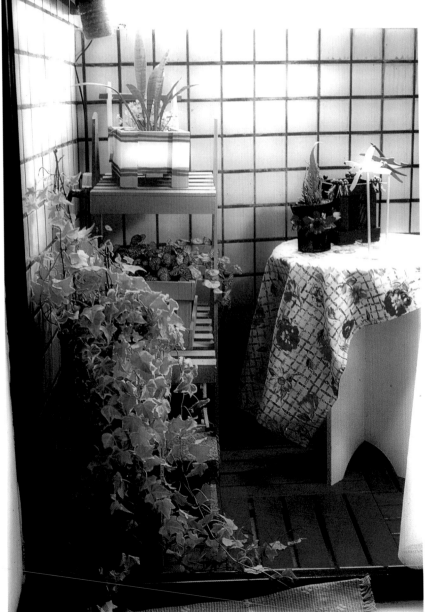

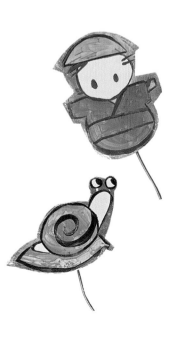

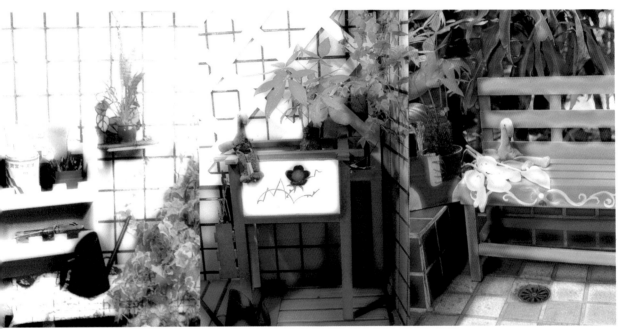

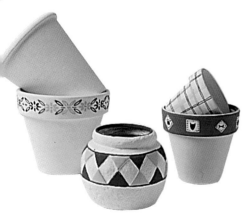

Children naturally love dirt—

and quickly become eager gardeners,as they see new

life take shape before their eyes.

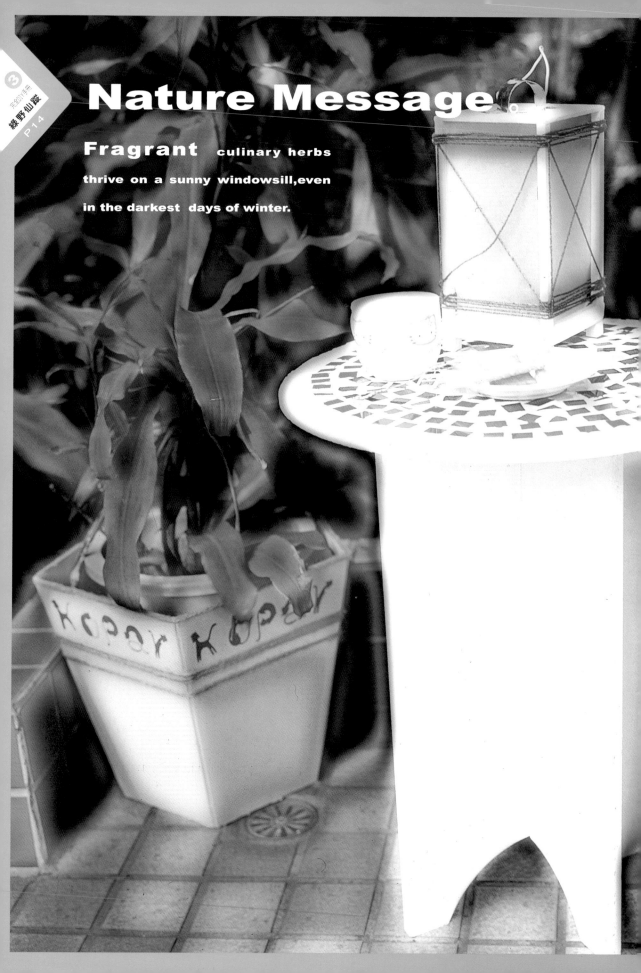

Nature Message

Fragrant culinary herbs thrive on a sunny windowsill, even in the darkest days of winter.

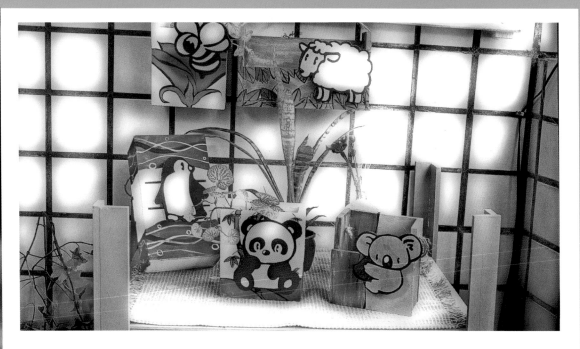

The Season's Theme。

Read a good gardening book and sketch out new garden designs to help sustain you connection to the earth.

Part 1

動物園 Zoo

你的花器是買現成而無任何造形的嗎
這個單元將教您
如何自己動手改造花器
用動物的造形
來裝飾自己的花園

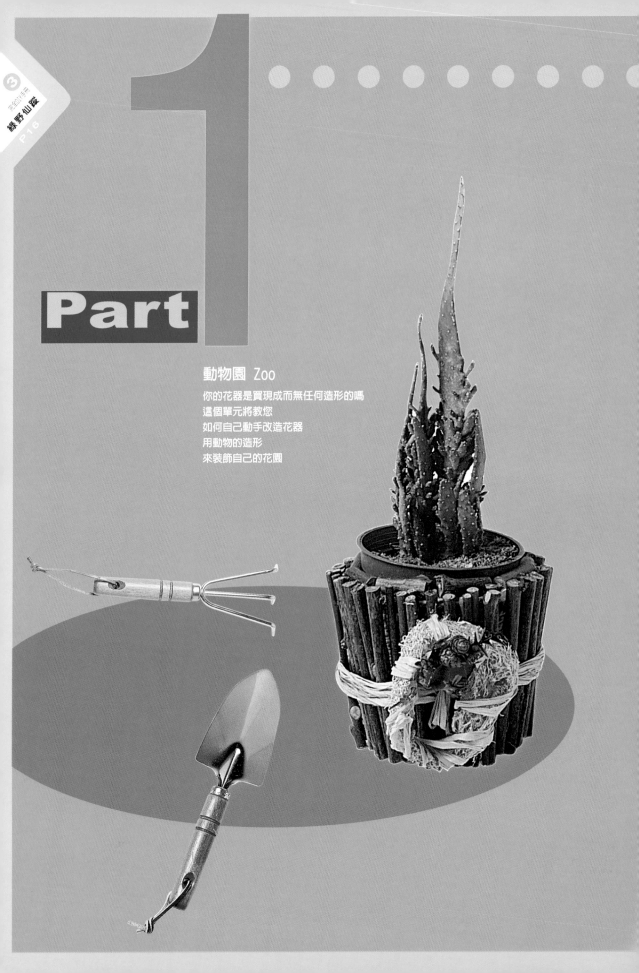

動物園 Zoo

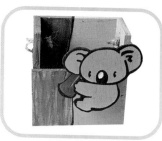

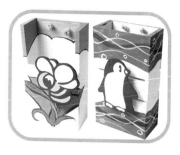

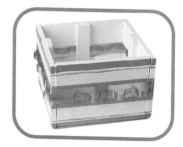

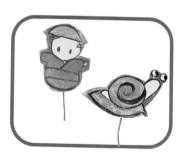

動物總動員

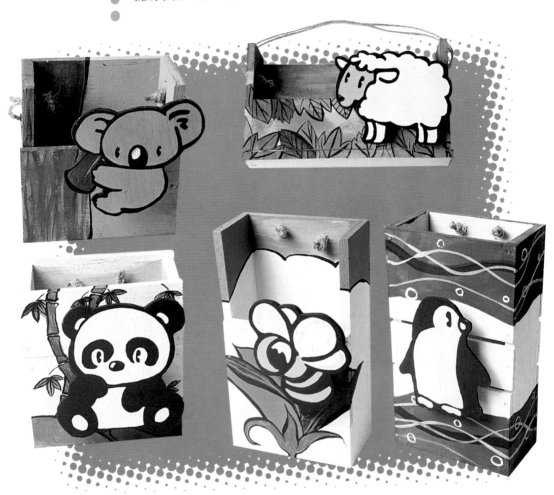

Part 1

挑幾種自己喜歡的動物
做出一點小設計
就成了獨一無二的動物造形花器

Let's Try!

1 鋸出適當長短的木條（依植物的大小自行調整）。

2 釘出花器部分。

3 將動物外形輪廓描至木板，依外形鋸下。

修飾邊。

5 將所有動物造形塗上白色水泥漆。

6 花器上彩色。

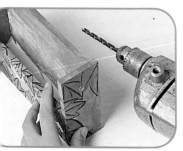

用電鋸在兩邊鑽洞。

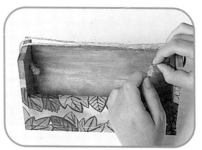

8 綁上繩子，使花器可懸掛牆上。

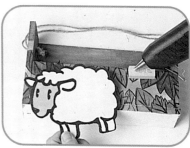

9 把畫好的動物黏至花器上。

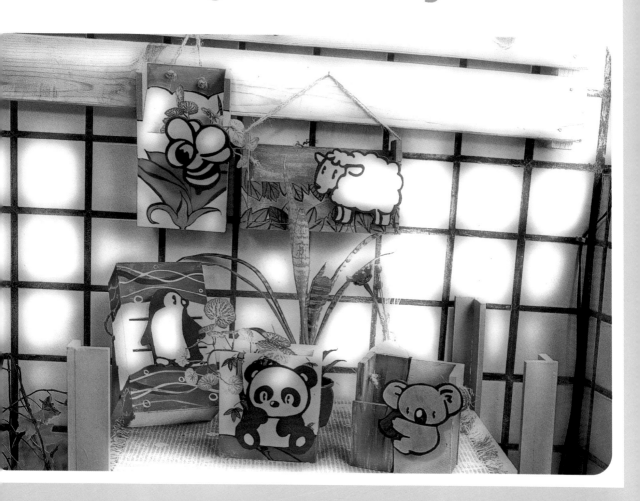

蔚藍工具架

蔚藍色的工具架
使所有工具都有固定的空間可放置

Let's Try!

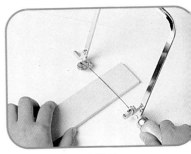

1 鋸出所需木條備用。

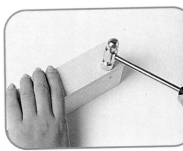

2 將二片木條依「ㄴ」型釘合。

3 所有木條釘好後塗上白色水泥漆

4 鋸好木板。

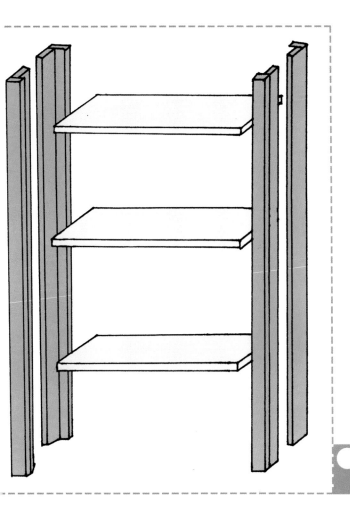

5 將木架上色。

6 組合木架與木板即完成。

森林小妖精

Part 1

活靈活現的小妖精
神氣活現的在森林中玩耍
守護著大自然萬物

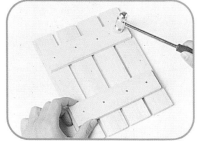

1 將木板拼合完成。

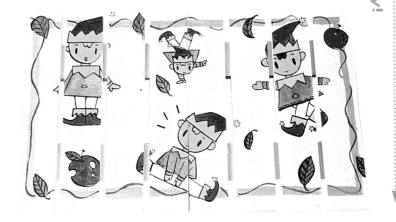

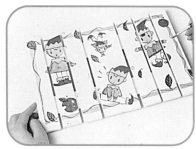

2 在上面繪出小精靈圖形。

綠地

Part 1

用模型草來製作花器
使內外都是綠油油的一片

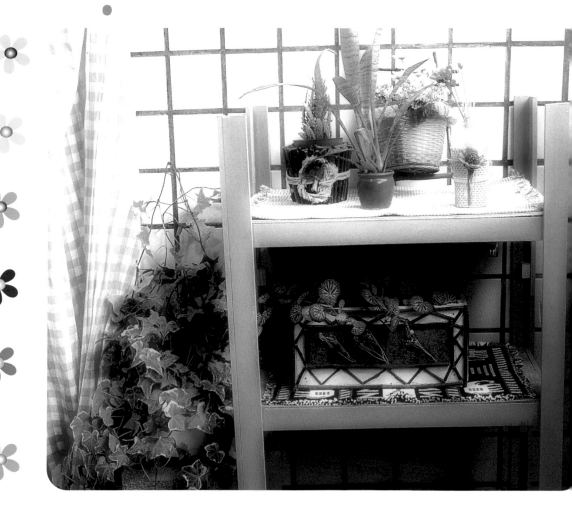

Let's Try!

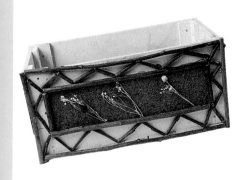

1 釘出花器的外型。

2 用紙膠帶黏出模型草的範圍。

3 噴上完稿噴膠。

4 灑上模型草。

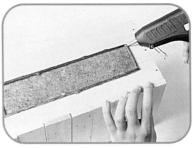
5 將四邊用樹枝圍成一圈。

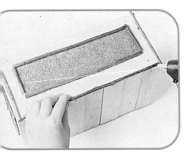
6 用樹枝裝飾外圍。

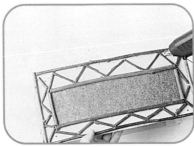
7 花器部分裝飾完成。

8 黏上乾燥花。

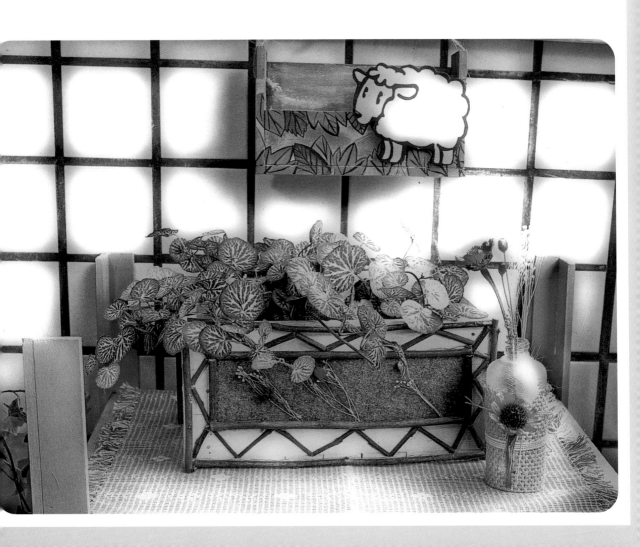

碧海藍天

Part **1**

純白的花器
配上透明的藍色塑膠布
有如藍天白雲般的搭配

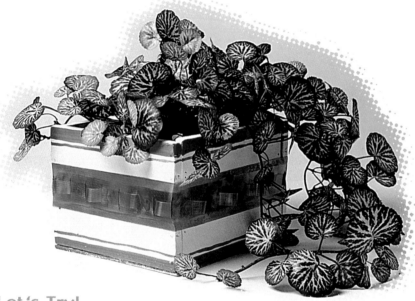

Let's Try!

1 鋸出所需木條。

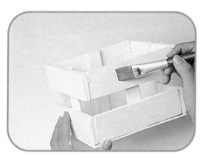

2 將花器釘好後上白色水泥漆。

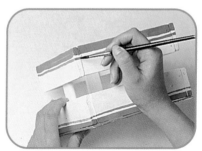

3 繪出裝飾。

4 裁下一段藍色塑膠布。

5 將塑膠布每3公分割出一道1.5割痕。

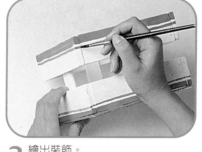

6 將寬1公分的塑膠布穿入。

7 將組合好的塑膠布黏至花器上。

造型支撐架

純白的花器
配上透明的藍色塑膠布
有如藍天白雲般的搭配

Let's Try!

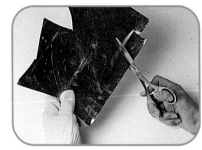

1 戴上手套剪出所需圖形的鋁片。

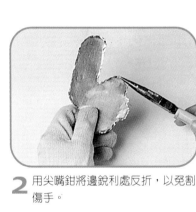

2 用尖嘴鉗將邊銳利處反折，以免割傷手。

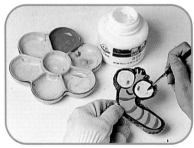

3 壓克力顏料中加入白膠，繪至鋁片上。

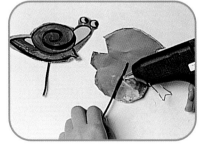

4 黏上鋁線即可插入土中用以支撐植物。

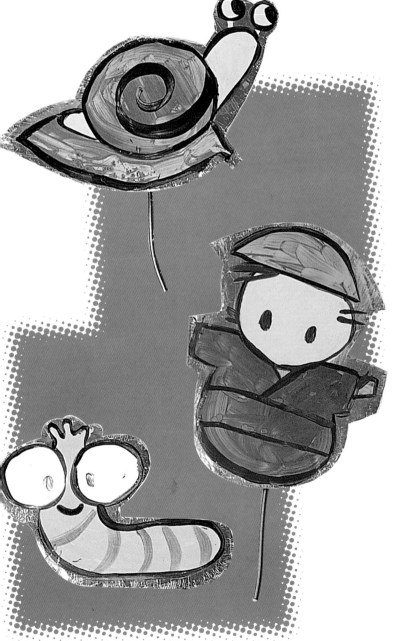

小熊森林

Part 1

可愛的小熊自由自在的在森林中漫步
感受大自然的舒服

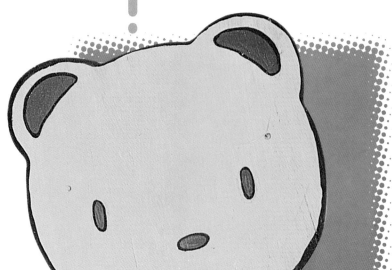

Let 's Try!

1 釘出一50×20公分的木架。

2 依圖釘出12×10公分的木盒。

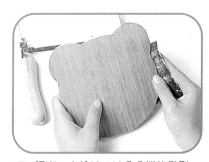

3 鋸出一大於12×10公分熊的外型。

4 組合木盒與熊,塗上白色水泥漆

5 木盒上白色水泥漆。

6 在木盒下方鑽洞,以利排水。

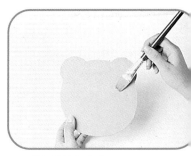

7 將上述塗上米色。

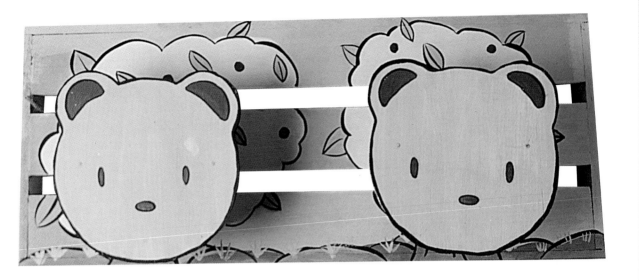

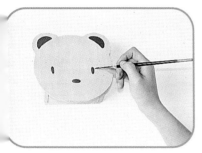

8 畫上熊的眼睛與鼻子。

9 將木架畫上圖形。

10 組合木架與熊盒。

11 在木架背面用9字鉤綁上繩子。

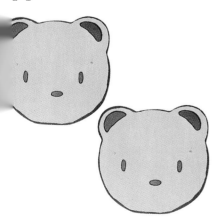

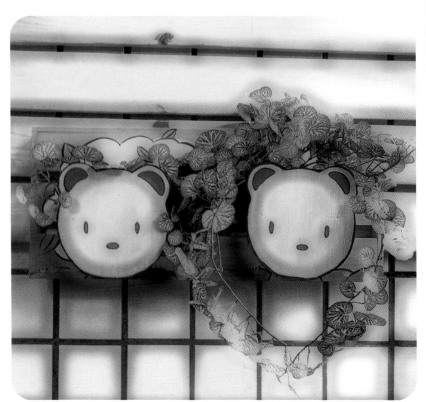

楓葉小夜燈

Part **1**

日本風味的小夜燈
點綴了夜晚庭院的氣氛

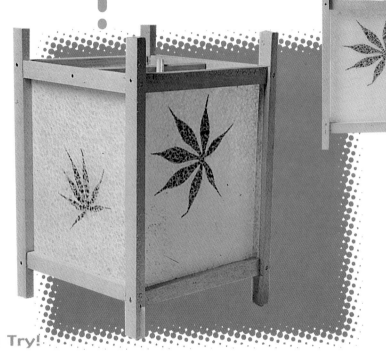

Let 's Try!

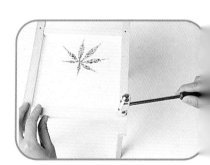

1 將正方型木條鋸出適當長度。

2 釘出小夜燈的外型。

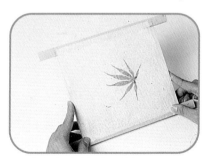

3 將楓葉手抄紙黏至內部。

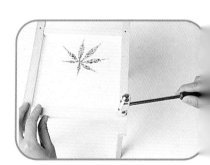

4 先釘出木架。

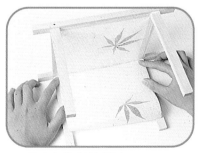

5 再小心將手抄紙黏合。

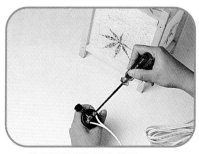

6 將電線與燈泡組合起來。

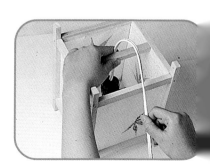

7 將電泡組裝入小夜燈即完成。

花籃

可站立
可懸掛的花籃
多變化的用途豐富了庭院的造形

Let's Try!

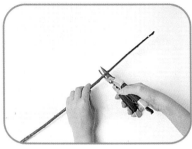

1 剪下樹枝備用。

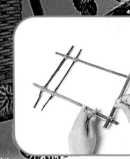

2 用綿繩固定外形。

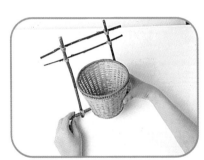

3 將現成的藤籃固定上去。

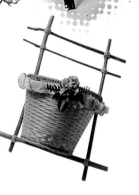

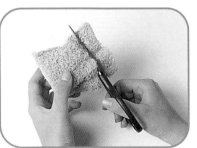

4 剪下一段菜瓜布。

5 纏上綿繩後黏至藤籃。

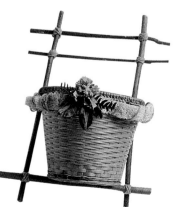

6 將下方固定。

7 將乾燥花黏上裝飾。

嘉年華

樹枝花器結合現成的藤製籃子
改造過後果然賦予新的生命

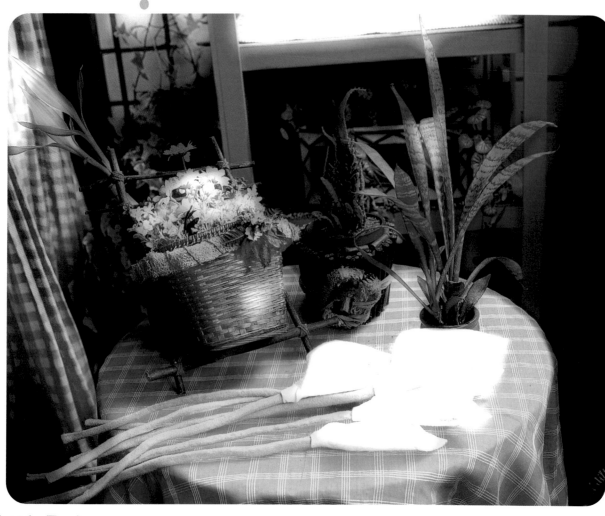

Let's Try!

1 剪下數段樹枝。

2 將樹枝一根根排列黏到現成藤籃上。

3 開口處用短樹枝固定。

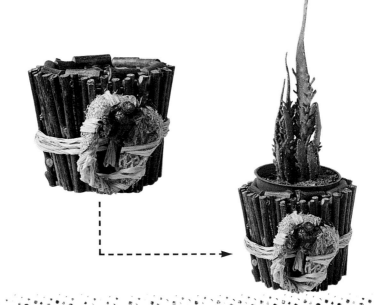

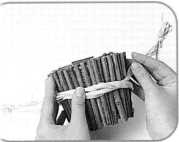

用一段拉菲草固定。

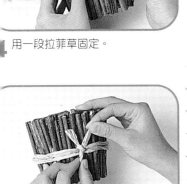

將打結處修飾的長短相同。

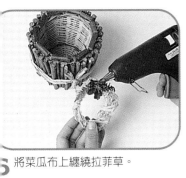

將菜瓜布上纏繞拉菲草。

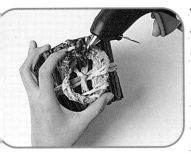

裝飾完成後黏到樹枝花器上。

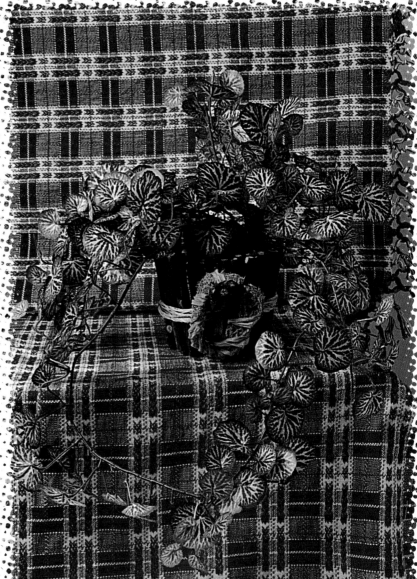

蝸牛窩

Part 1

攀爬在樹葉
上的蝸牛
成為主角
守護著盆栽
不受害蟲侵害

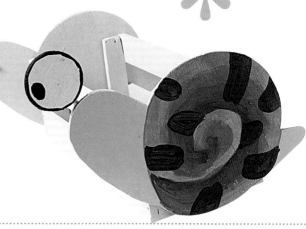

Let's Try!

1 在木板上繪出蝸牛外形。

2 鋸下蝸牛後，修飾邊緣。

3 將眼睛部分修飾邊緣後上白色水漆。

純樸

Part 1

用樸實的感覺
去裝飾花器更能凸顯植物

Let's Try!

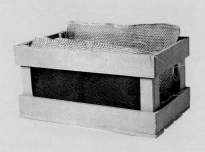

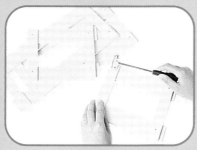

1 將四個邊所需的木板釘好。

2 組合好花器後上色。

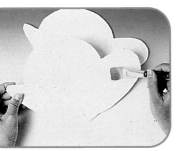

蝸牛本身上白色水泥漆。

5 釘出花架後上白漆。

6 固定花器與蝸牛後，花器上色。

7 將蝸牛眼睛用竹筷固定。

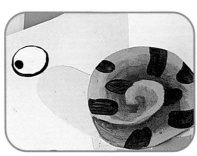

8 完成蝸牛花器。

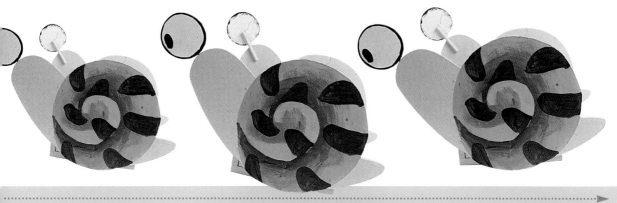

剪下一塊粗麻布。

4 將黑網裁下釘至四邊。

5 將粗麻用釘槍固定內部。

工具箱

常常都找不到鏟子嗎
固定的把工具放在一起
解決這惱人的問題

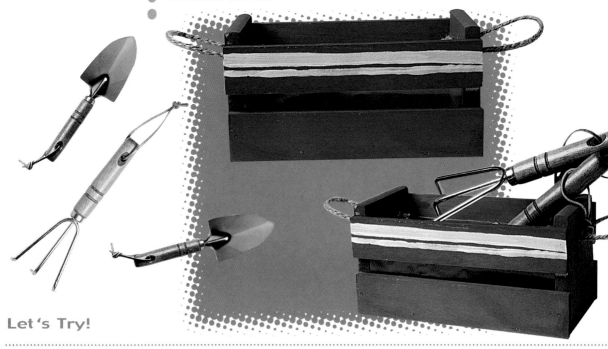

Let's Try!

1 鋸下工具箱所需木板。

2 在板子上鑽洞。

3 釘出工具箱。

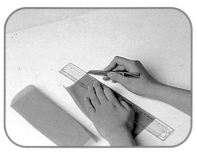

4 裁出透明塑膠布備用。

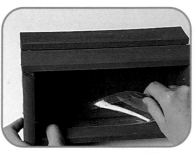

5 將工具箱上色後貼上透明塑膠布。

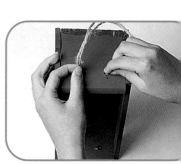

6 在之前鑽洞處綁上繩子即可。

民族風味

黑色的羽毛是最流行的風潮
連花器都要跟得上潮流

Let's Try!

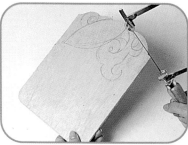

1 鋸下所需圖型木板。

2 將木板上白色水泥漆。

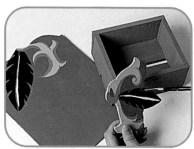

3 將所有物件上色。

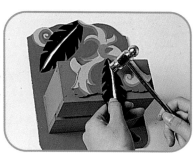

4 將所有物件組合完成。

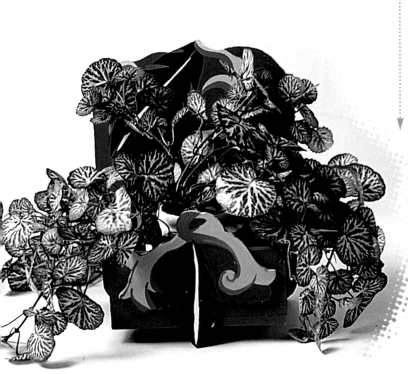

推車

Part **1**

藍白相間的推車
將喜愛的盆栽放入其中
造形多變
令人愛不釋手

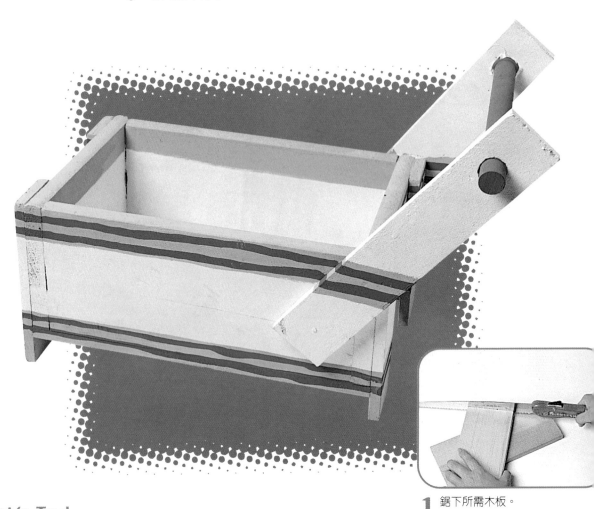

1 鋸下所需木板。

Let 's Try!

2 釘出盒子部分。

3 釘完成底部。

4 將架高的四邊釘上。

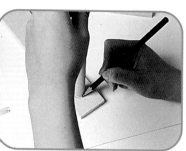

5 將木棍繪出大小。

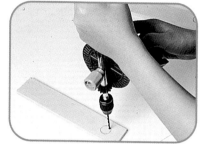

6 鑽上一個洞方便鋸。

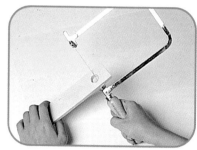

7 將洞鋸好。

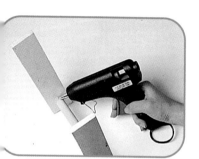

8 將木棍塞入後黏合。

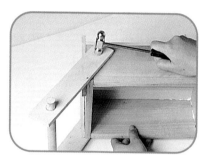

9 將推手處釘上。

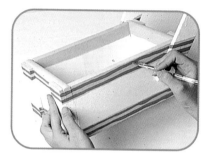

10 上色後完成。

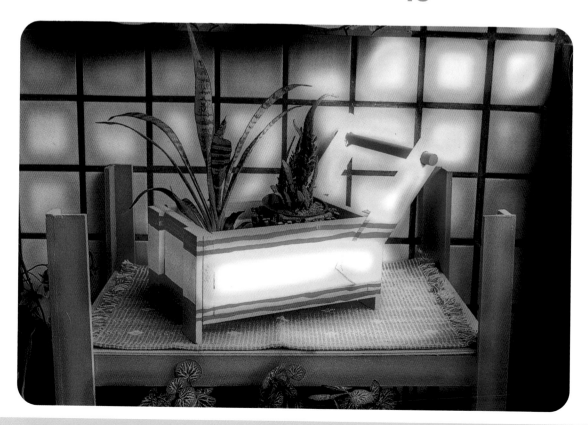

2

Part

動與靜

DIY

動與靜

Part2

玫瑰花架

將盆栽架立體化
再於外部繪上玫瑰圖案
使花架變得活潑些

Let's Try!

1 取木條裁成數段。

2 將木條黏成步驟圖上的形狀。

3 再取木條，將其黏成直角狀。

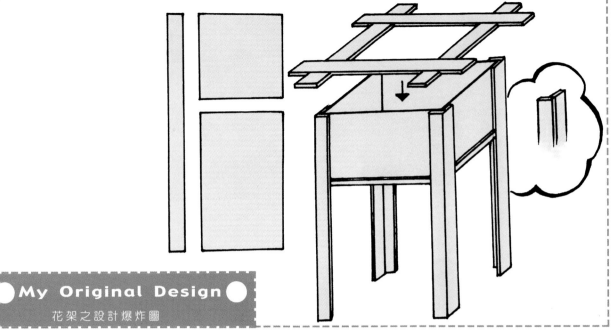

4 用較細的木條製成架底座子。

5 取木板裁好四邊的板子。

6 將木板與架腳釘合。

7 把架底合入。

8 然後用釘子固定。

9 把製好的架面釘上。

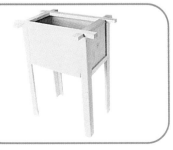

10 架子完成。

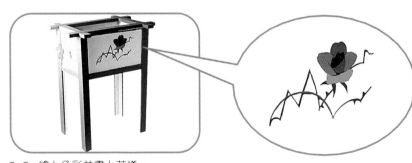

11 繪上色彩並畫上花樣。

Part2

花的掛鉤

既可裝飾又具功能性
釘於花架邊
將花製成掛鉤

Let's Try!

1 取木板將其鋸成花型並用砂紙磨過。

2 將木板小花上層顏色。

替栽種花的器具
塑造一個溫暖的家

花鏟之家

1 取木條鋸下數段。

2 將其釘製成盒狀。

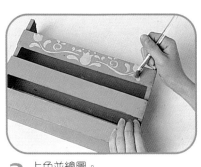

3 上色並繪圖。

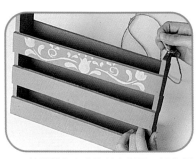

4 於頂端入九字鉤並穿繩子，如此便可掛。

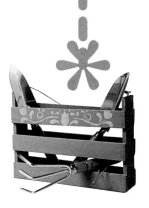

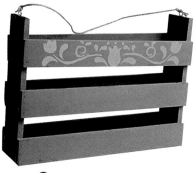

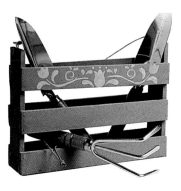

3 再取一圓木條將其穿入木板小花上鑽的小孔。（製成花支幹）

4 再把製好的花釘於花架邊。

5 完成。如此花架邊便可掛東西。

Part2

真假之花

用木板製成的花
佈置於陽台上
如此以假亂真的裝飾著陽台

1 木板鋸成花的型。

2 於花型塗上層底色。

3 畫好花的色彩。

4 將花與葉組合，完成。

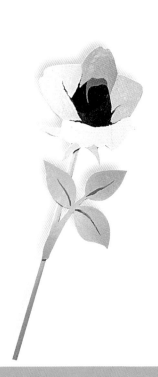

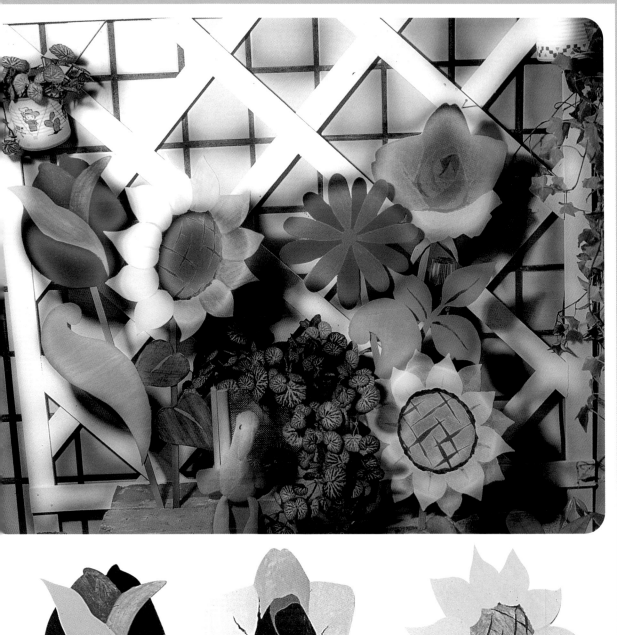
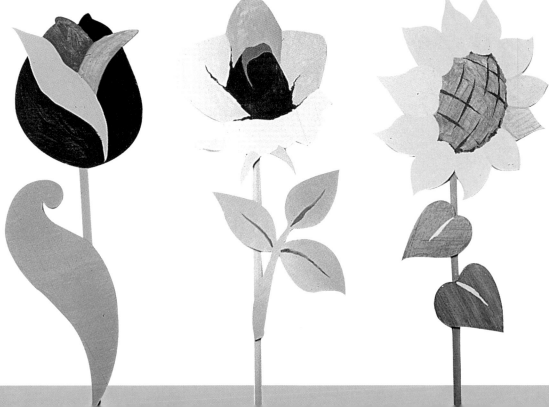

Part2

鐵的活力

將
不起眼的鐵罐
靈活的廢物利用點子
增加了生命力

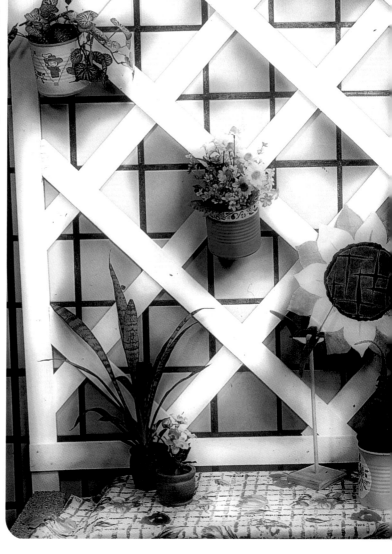

Let's Try!

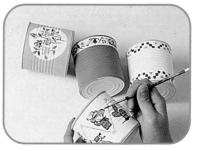

1 取數個空鐵罐，於表面畫上圖案。

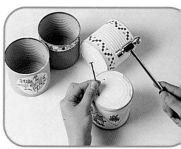

2 罐底打幾個孔（如此種花才可流水及空氣）。

圍欄之架

利用圍欄的架構
支撐於陽台上
陽台多了份變化

Let's Try!

1 取木條鋸數段（先量陽台尺寸再鋸）。

2 先用白膠交叉黏貼固定。

3 再用釘子釘固定較穩。（有些釘子別釘太進去，如此可掛東西）。

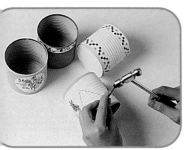

3 罐子側邊打兩個孔。

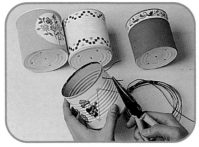

4 穿過鐵絲。

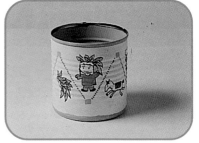

5 如此便可鎖於牆上，完成。

Part2

五邊貓花器

五邊形的幾何外型
搭配著貓的印紋
使幾何造型
不再拘謹

Let's Try!

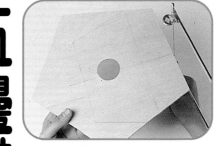

1 木板鋸成五邊形當底。

2 共準備以上幾種板子及木條。

3 五邊形底與木條釘合。

4 側邊與底座釘合。

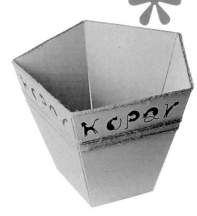

5 上層底色。

6 印上貓紋,完成。

印花型板的應用

Part2

簡單的印花型板
使複製繪圖更輕鬆

Part2

長春藤之家

製作一個可垂掛的家
搭配著長春藤可自然垂下的天性
如此壁面不再單調

Let's Try!

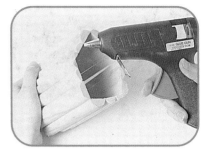

1 鋸數段木條及五邊形底。

2 木條用熱融膠黏合成一個家的外形
（五邊形當底架）。

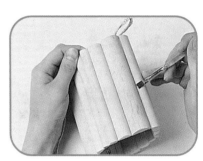

4 於背面鎖一個螺絲，並綁上繩子，
便可垂掛。

3 塗上層色彩。

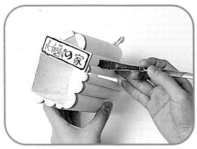

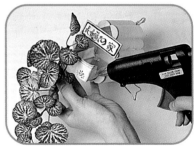

5 於正面黏上門牌。

6 再將人造長春藤固定，完成。

et's Try!

於A4紙上繪上一圖案。再蓋上一
層賽璐璐。

2 把想印出的輪廓割下。

3 取海棉沾上顏料，於賽璐璐上壓
印，便可印很多相同圖案。

Part 2

編織網路

交叉重疊的網格
讓平凡的杯墊
有了變化

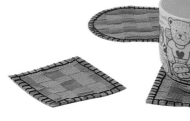

Let's Try!

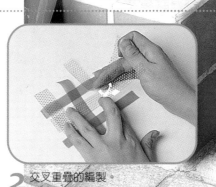

1 取塑膠布裁成一條條狀。

2 交叉重疊的編製。

3 將編好的與不織布縫於一起（
層不織布為增加厚度）

Part2

桌上型花架

簡單的花架
搭配著可站立的座子
使原本樸素的桌子變了風貌

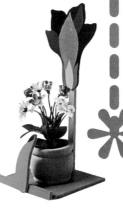

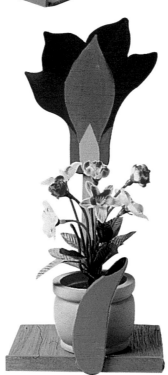

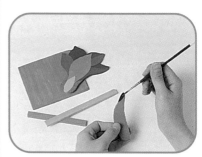

1 取木板鋸出花型及底座。

2 將花型、底座、葉子、支幹一一上色。

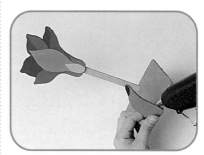

3 上完色後，用熱融膠一一接合。

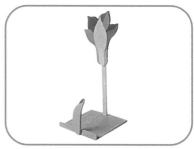

4 完成，中間放盆栽。

Part2

花絮

片片的木條

層層疊疊的組合

印製薯散落的花瓣

另有一番風味

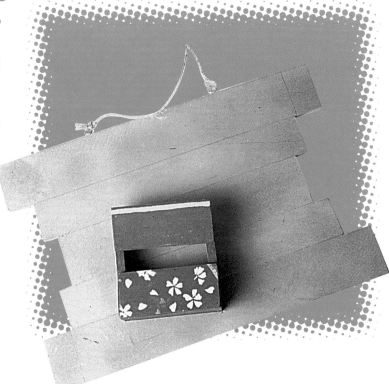

Let's Try!

1 取木條鋸下數段。

2 將鋸好的木條一一接合。

3 再額外釘一木盒作為種花之用。

4 將拼貼好的底板噴上色。

5 將木盒與底板釘合並上色。

6 於頂端鎖上九字鉤並穿上繩子，
可垂掛。

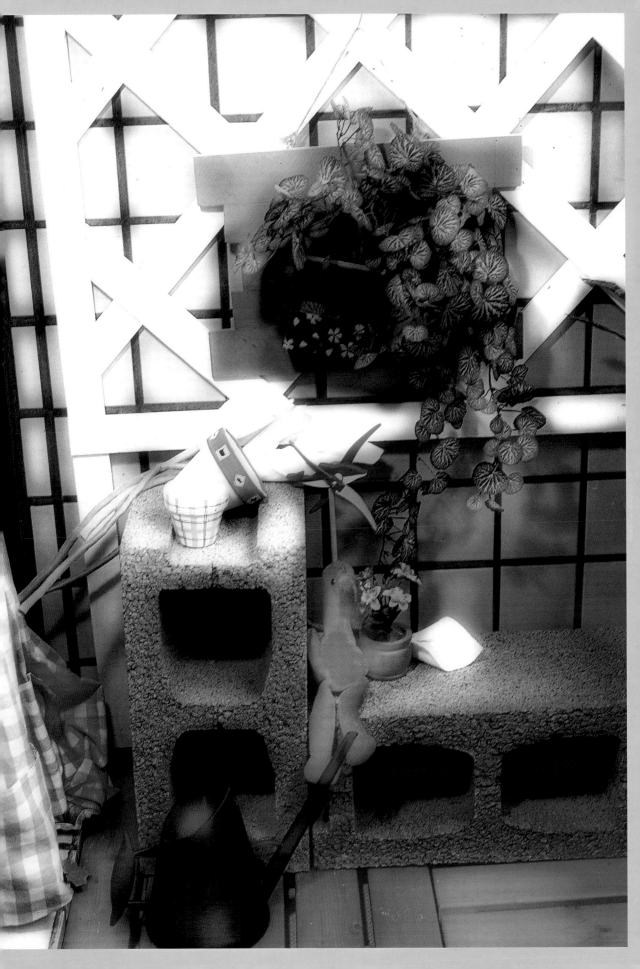

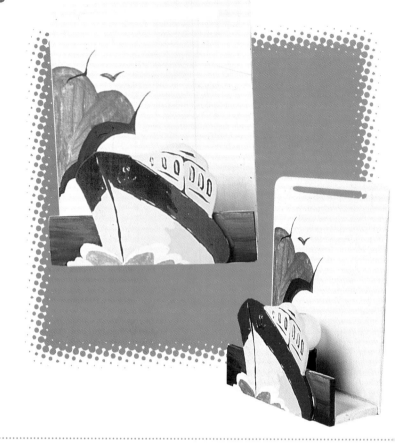

Part2

揚帆之燈

揚起風帆的燈
裝飾於陽台
有樓燈塔般照亮陽台

Let's Try!

1 取木板鋸一船的外型，及燈架所需的木板。

2 取一木條將中間挖一個洞（洞的大小需可置入燈座的大小）。

3 將燈座穿入。

5 再將前景的海浪釘上。

6 船型的木板上好色。

7 將船用熱融膠黏於前景的海浪上

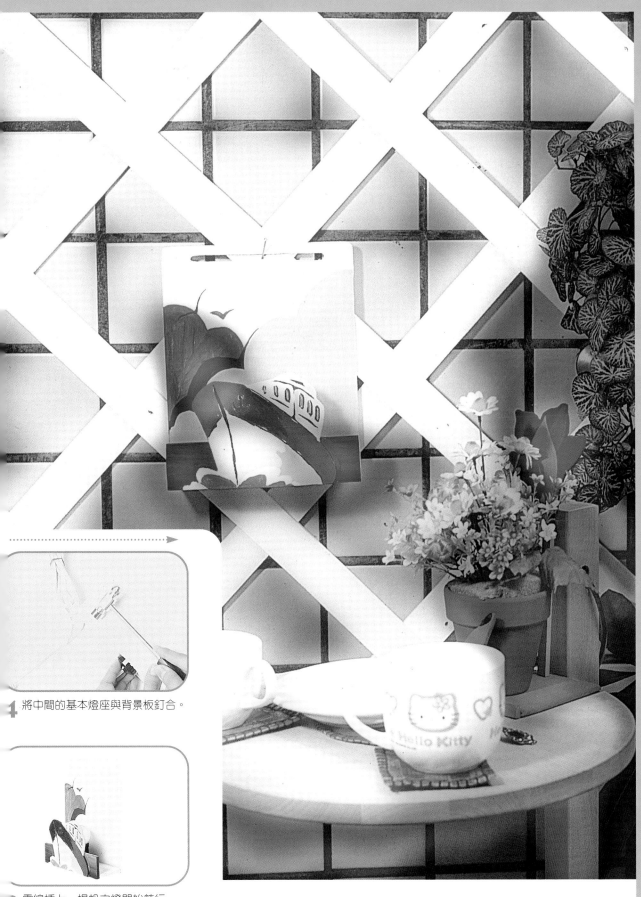

將中間的基本燈座與背景板釘合。

電線插上，揚帆之燈開始航行。

Part2

鋁片與試管

二種沒有交點的材質
不經意的結合
展現不同的火花

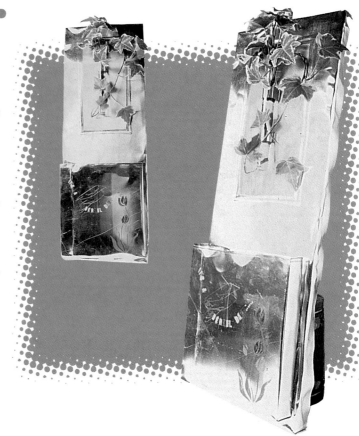

Let's Try!

1 取鋁片剪下適當尺寸。

2 將剪下的鋁片用老虎鉗將四周向內彎折。

3 於頂端剪裁一個孔,如此可垂掛

4 四周用熱融膠固定,如此有些厚度才不會過於單薄。

5 鋁片上貼上賽璐璐型板。

6 用乾筆將圖案印畫下來。

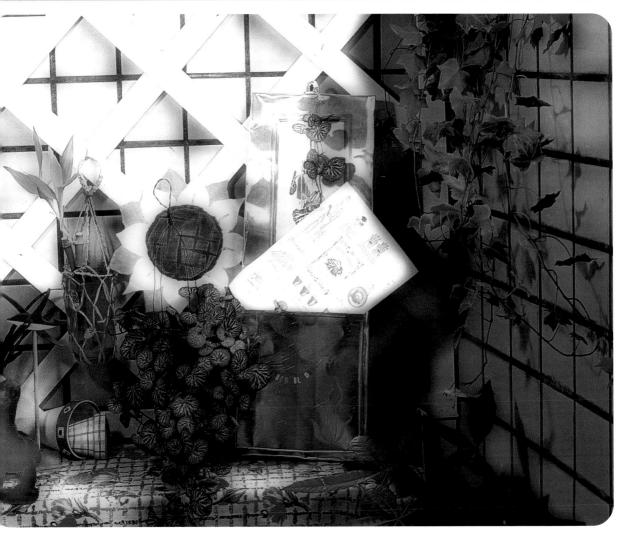

7 將完成的盒狀鋁蓋，與鋁板主體貼合。

8 於鋁片主體頂端割四小道。

9 割好的四道孔附近繪一長形的色彩。

10 取鋁片穿過割好的孔，並將試管穿好。

11 於試管內種植長春藤。

P_{art}2

菱形

利用菱形的幾何造型
用繩子編製
編成了垂掛的花器

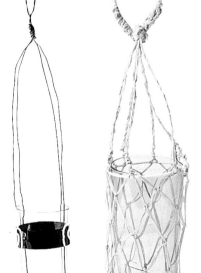

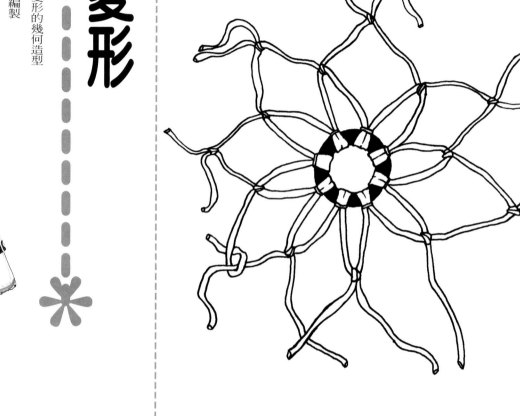

Let's Try!

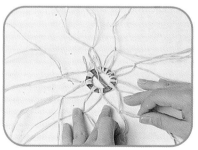

1 取數條拉菲草及一圓環,然後編於一起。

2 依序慢慢編製(編菱形狀)。

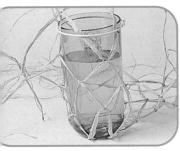

3 拿一杯水杯及鐵絲，置於未編製完成袋狀的中間。

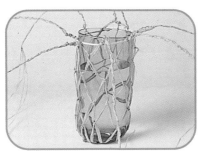

4 將尾端與鐵絲固定，並用麻花辮結尾。

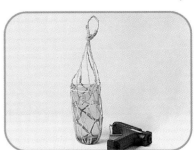

5 編好之處結於一起便可垂掛。

3

Part

悠閒下午茶

陽光灑在佈置過的庭院上
吹著微風
悠閒的心情喝著下午茶
多麼令人羨慕啊！

DIY

悠閒下午茶

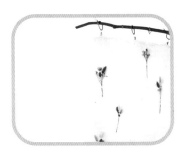

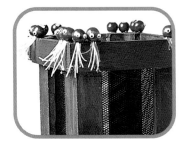

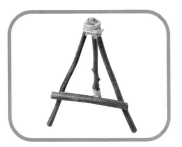

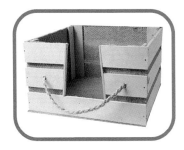

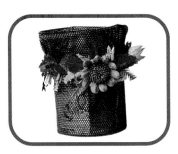

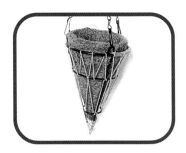

花器三角架

葡萄色的三角架上
可放置水生植物
最底層還可放置工具箱

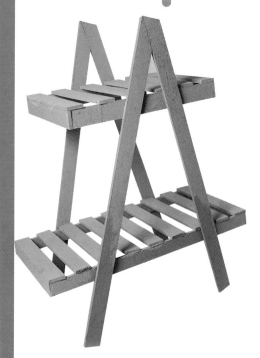

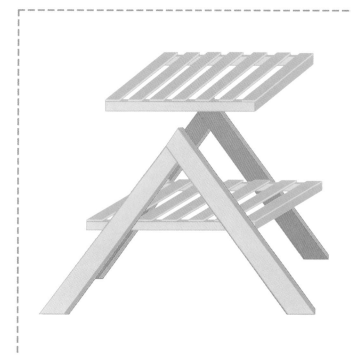

●My Original Design●
花架之設計爆炸圖

Let's Try!

1 鋸出所需木條。

2 切出斜口。

3 用釘槍固定二條木條。

4 塗上白色水泥漆。

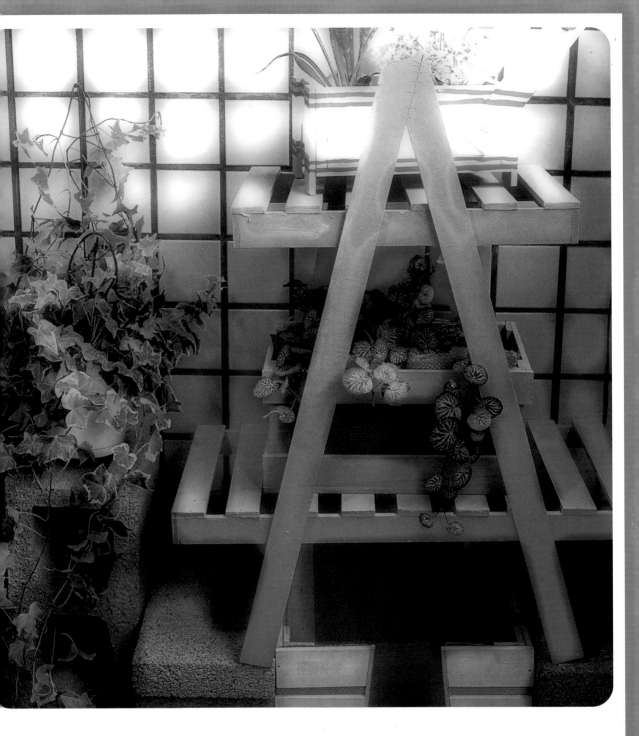

5 釘出二個架子。30×60公分及30× 45公分

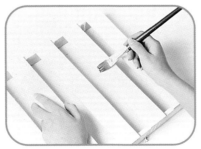

6 塗上白色水泥漆，組合成品。

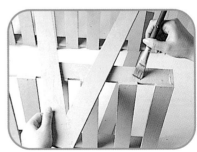

7 整體上色。

萬紫千紅

黑色的底色配上鮮艷的花朵
更能襯托出其特色

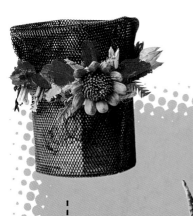

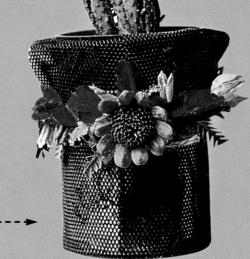

Let's Try!

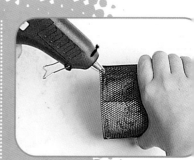

1 用黑色網子將現成的筆筒包裹起來。

2 用麻繩纏繞筆筒。

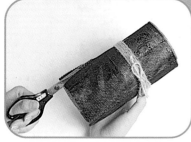

3 將多出來的黑色網子剪開反摺。

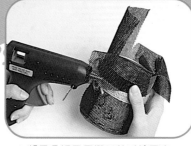

4 將黑色網子反摺用熱融槍固定。

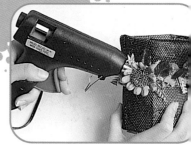

5 在麻繩纏繞處黏上乾燥花裝飾，完成。

工具木箱

用剩餘的木條
釘出一個放置雜物的工具箱
方便又省空間

1 裁下50×50公分木板，黏上粗麻布。

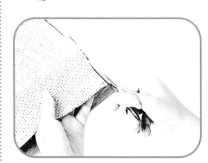

2 修飾粗麻。

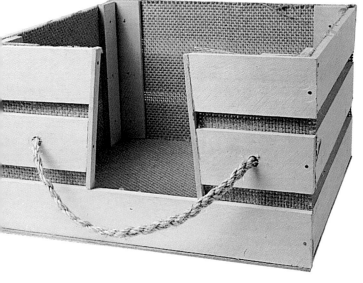

4 將木條黏到粗麻上。

5 背面釘上木條固定。

3 鋸下所需木條。

6 釘合兩邊。

7 在正面鑽洞。

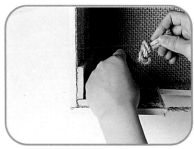

8 穿入粗麻繩即完成。

綿繩染法

使用工具：酒精燈
　　　　　綿線
　　　　　燒杯
　　　　　三角架

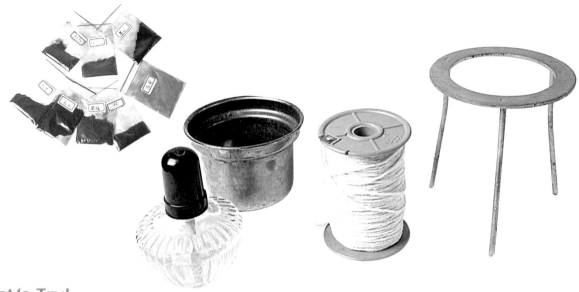

Let's Try!

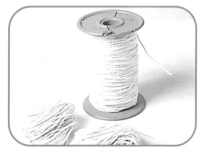

1 將綿線綑成一小捲備用。

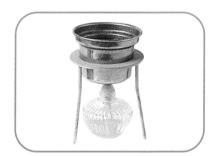

2 用酒精燈將水煮熱。

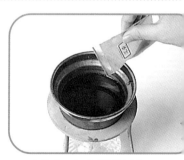

3 水熱後，加入所需染料。

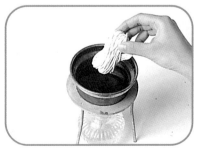

4 丟入綿線。

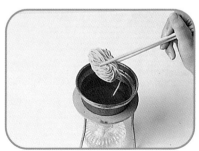

5 約30分鐘後夾起綿線晾乾。

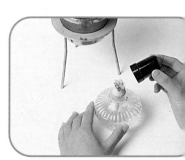

6 用酒精燈蓋子蓋上即可滅火。（
也可用吹熄）

角錐花器

將現成的三角錐花器
加上一點不同的變化
使它有一點新意

Let's Try!

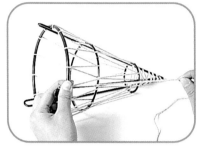

1 將現成三角錐加以裝飾。

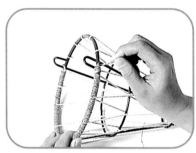

2 開口處用紅線纏繞。

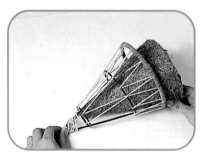

3 放入。

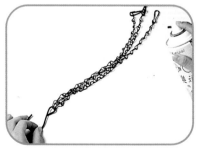

4 將鍊子噴漆，組合後完成。

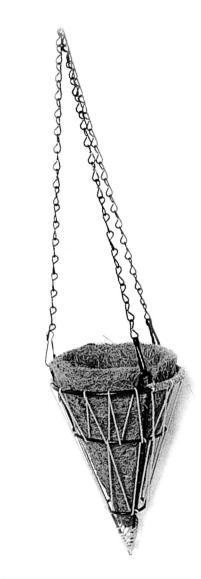

纏繞

Part 3

用銅線纏繞出來的造形
再用細麻繩纏繞而成一個面

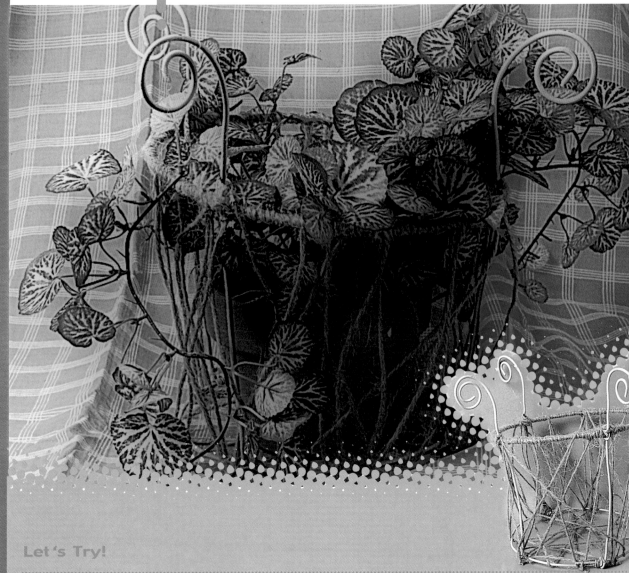

Let's Try!

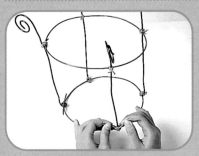

1 用銅線做出外型。

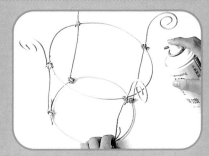

2 噴上米白色噴漆。

3 纏上細麻繩裝飾。

有機植物

Part 3

將試管與窗簾結合而成
有不同於一般窗簾的美感

Let's Try!

將布反折兩次後縫合。

2 裁下所需塑膠布。

縫出立體面。

4 將塑膠布縫至布上。

將乾燥花放入試管。

6 將各色試管放入做好的透明布中。

將窗簾扣環夾到布上。

8 用木頭穿過扣環即成窗簾。

動物吊飾

Part 3

動物造形的吊飾
更能將懸掛於牆面上的植物活潑化

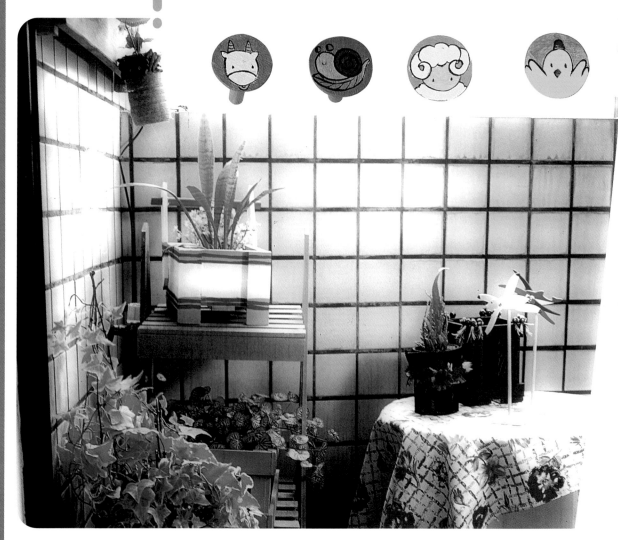

Let's Try!

1 鋸下四個圓形備用。

2 釘出支撐架。

3 畫上動物圖形。

自然風味

誰說花器一定要花錢買
用保特瓶回收稍稍改變一下
就成爲水栽植物的家

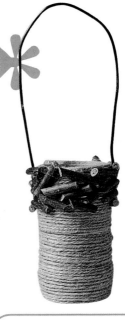

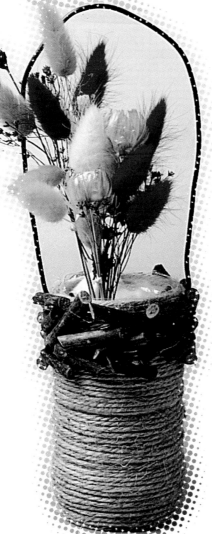

Let's Try!

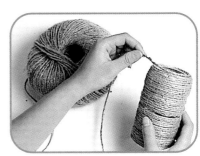

1 將保特瓶切開。

2 用細麻繩繞滿整個保特瓶。

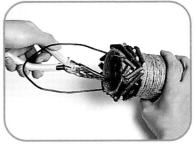

3 在上方黏上短樹枝。

4 用銅線當提把。

微風

Part 3

用各色的乾燥花一束一束結合裝飾在窗簾上
似乎都聞到花的芳香。

Let's Try!

1 將窗簾反折二次後縫合。

2 將乾燥花綑成一束縫至布上。

3 將扣環夾到布上。

4 穿入木頭橫桿後完成。

自然

用紙筒來做花器
形成和樣式都是獨一無二的

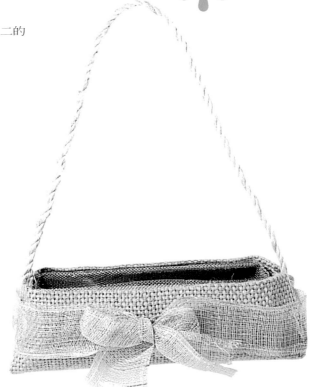

Let's Try!

1 鋸一段紙筒備用。

2 將紙筒直切一開口。

3 用鐵絲網裝飾內部。

4 用麻製網綁個蝴蝶結。

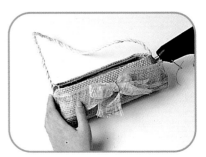

5 黏上粗麻繩可懸掛高處。

章魚丸小花器

Part 3

用木頭珠子做成可愛的章魚丸子
裝飾在木頭花器上
使它不會呆板

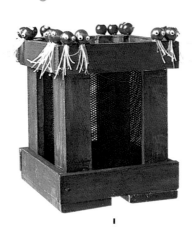

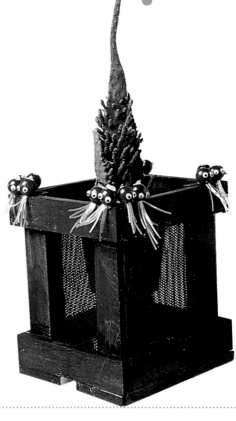

Let's Try!

1 鋸下適當大小木條。

2 花器單面的組合。

3 將花器四面接合。

4 底面釘好需留縫。

5 將花器塗上白色水泥漆。

6 塗上咖啡色壓克力顏料。

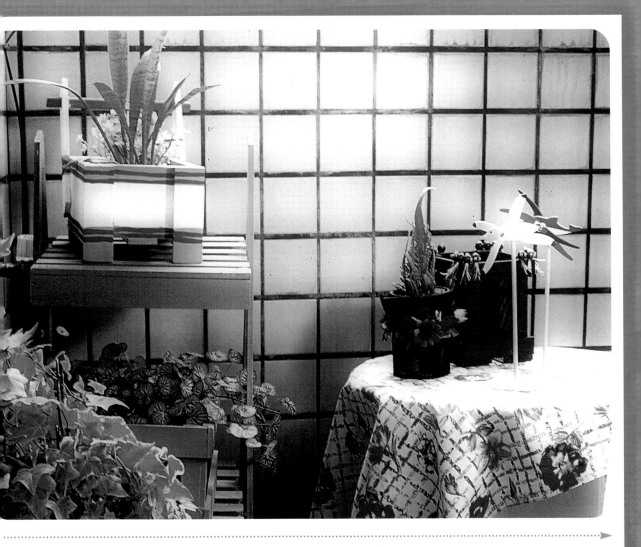

7 剪裁出適當大小黑色網子。

8 用釘槍固定黑網。

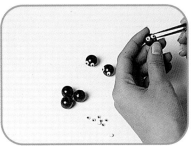

9 將木頭珠子黏上小眼睛。

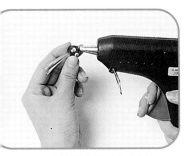

10 用細水管數段當成章魚腳。

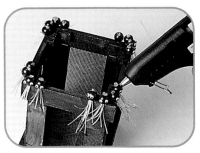

11 做好的章魚黏上即完成。

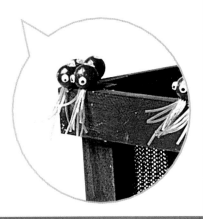

木製三角架

用樹枝做成的三角架
擺在桌上可放置小圖片
在庭園的桌上增添一種氣氛

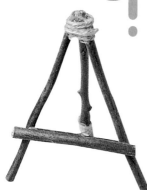

Let's Try!

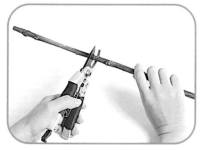

1 剪出數段樹枝。

2 用熱融槍固定中央橫桿部分。

3 樹枝的一頭用麻繩纏繞，以便防滑。

4 將角架部分用麻繩纏繞固定。

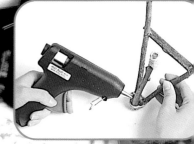

5 將三角架組合完成。

城堡工具箱

懸掛在牆上的工具箱做成城堡
真的有另一種風味

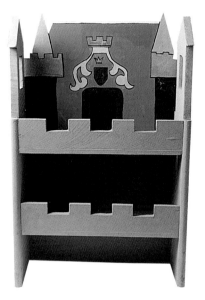

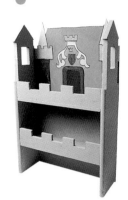

Let's Try!

1 將城堡圖型繪至木板上鋸出外型。

2 將置物架釘好。

3 置物架釘至木板上。

4 置物架上色。

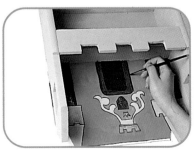

5 繪出城堡。

大樹

吊飾的花器做上一點裝飾
把牆上裝飾的五彩繽紛

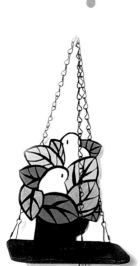

Let's Try!

1 將一厚木板中鋸出一愛心形狀。

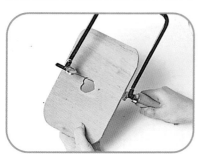

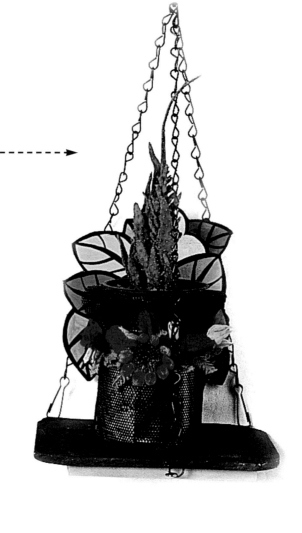

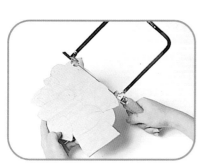

2 將大樹圖形繪出後鋸下。

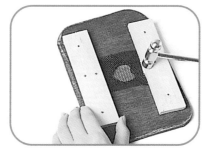

3 厚木板黏上黑網後加木條墊高。

4 將大樹上色。

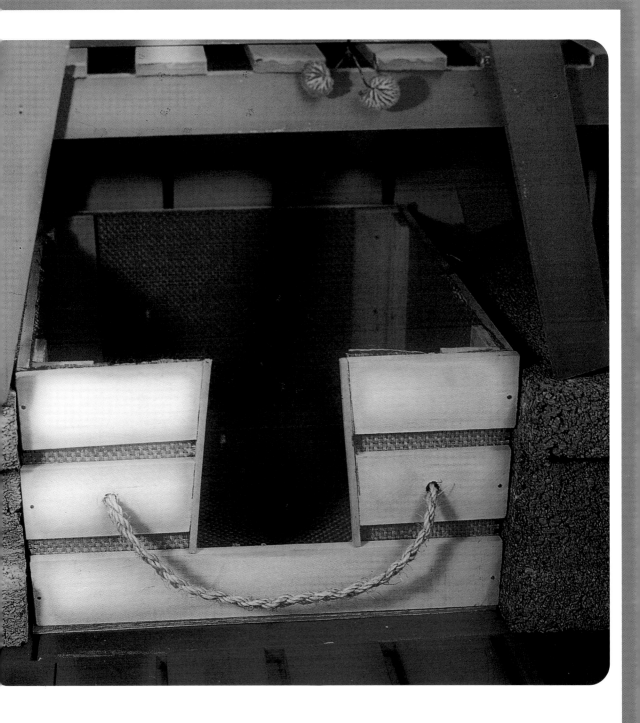

組合厚木板及大樹圖形。

6 鎖上九字鉤。

7 加上鍊子後完成。

錯視

方格子令人有種錯視
把試管裝飾在其中更顯得特色

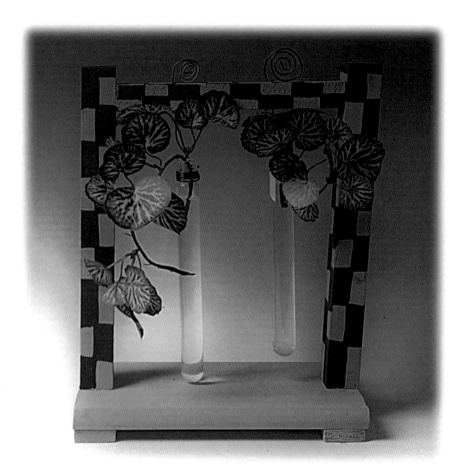

Let's Try!

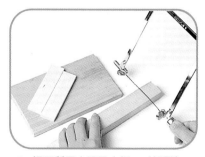

1 鋸下所需木頭及木板。（如圖）

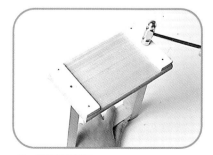

2 將底面加高。

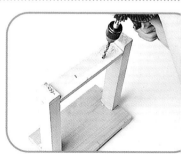

3 在上面鑽洞。

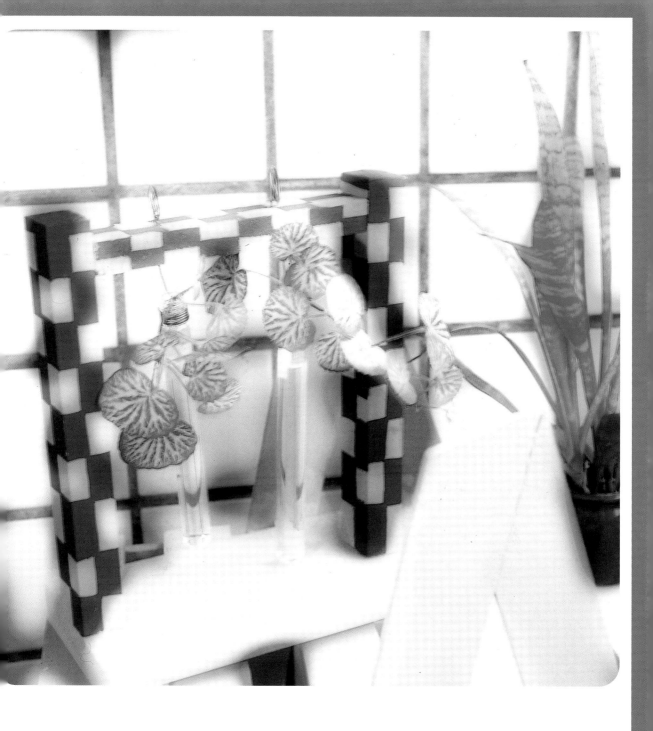

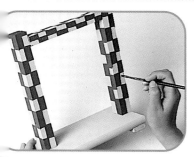

繪上圖形。

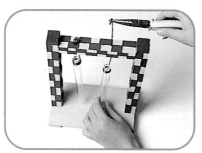

5 用銅線穿入綁上試管。

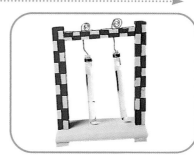

6 用試管內裝水放入植物。

4

閒情雅緻

舒適悠閒的生活
休閒高雅的陽台
秋意的氣氛
都市中的生活
在此成為對比

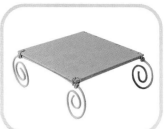

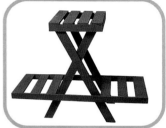

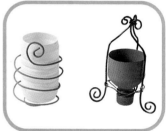

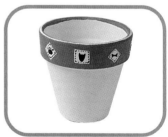

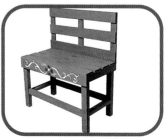

閒情雅緻

Part4

牛仔格子布配上白色布
製成格子狀的袋子
替花鏟營造一個格子天地

格子天地

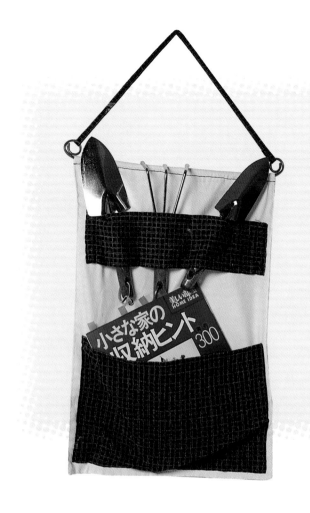

Let's Try!

1 取牛仔格子布，裁下適當尺寸。

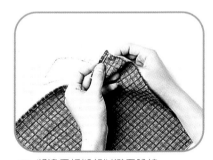

2 將邊反折縫起以避免脫線。

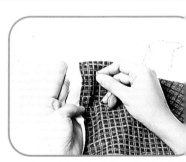

3 格子布縫於白布的一端（製成口狀）。

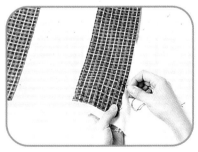

4 再於另一端縫一長條格子布（須縫間格，如此可置花鏟）。

5 縫好的一塊白布與另一白布縫合，並翻面。

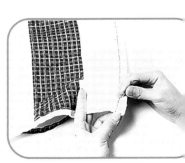

6 一頂端反折縫（其寬須可穿過鐵絲）。

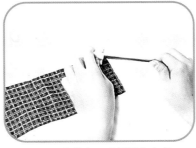

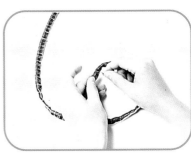

7 取鐵絲穿過水管（如此才不會被刮傷）。

8 穿好的鐵絲穿入反折縫的布處。

9 再取格子縫一道可垂掛用的繩子。

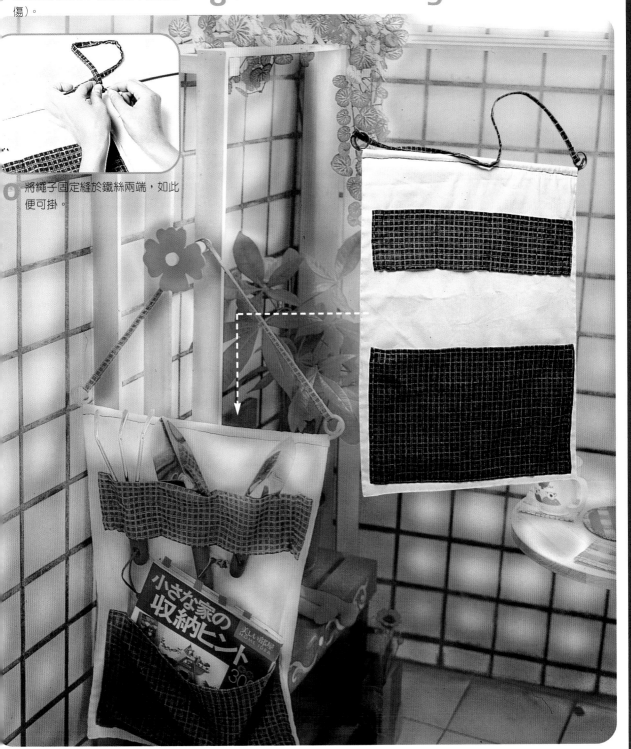

10 將繩子固定縫於鐵絲兩端，如此便可掛。

Part 4

長椅盆栽架

小學生的座椅
經由不同的變化
成為盆栽的座椅

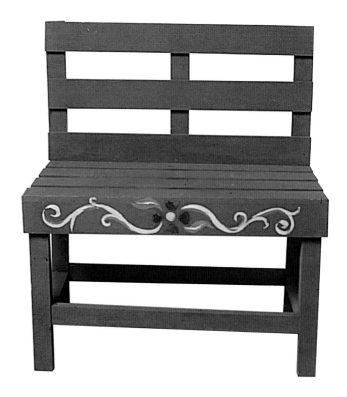

Let's Try!

1 取木條鋸下數段。

2 將其釘成長椅的外圍。

3 椅面木條一一釘上。

4 釘製椅背。

5 再釘上椅腳。

6 椅腳釘上橫杆,如此才不易搖晃。

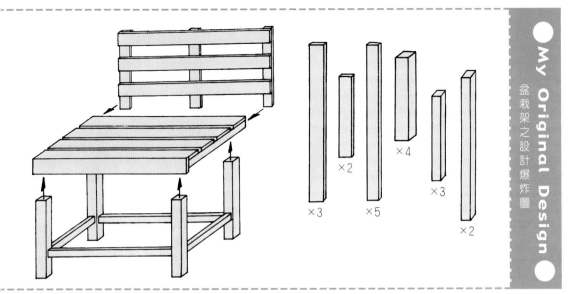

×3　×2　×5　×4　×3　×2

將椅背與椅子釘合。

塗上顏色。

繪上花紋,完成。

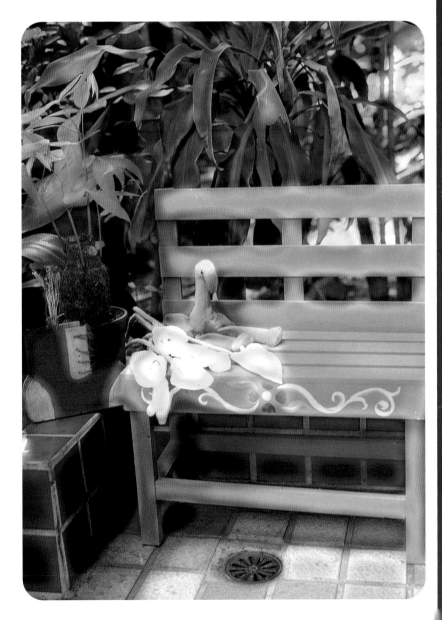

Part4

樸素的陶盆
經由油彩的上色
陶盆活潑了

彩繪陶盆

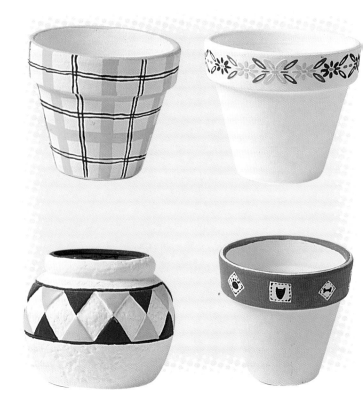

Let's Try!

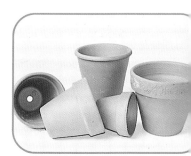

1 取數個陶盆。

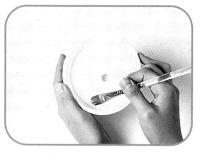

2 上層底色。

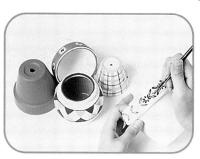

3 繪上花樣、花紋。

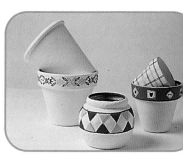

4 完成，如此陶盆更生動活潑。

桌上螺紋花架

利用鐵絲的可塑彎延性
搭配保特瓶的空罐
外加色彩的掩飾
起了不可思議的變化

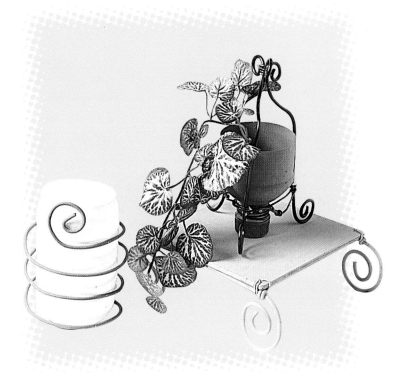

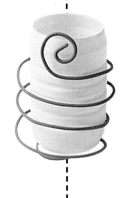

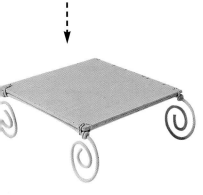

Let's Try!

1 取一鐵絲彎成螺旋狀。

2 取一空保特瓶剪成適當尺寸。

3 將保特瓶與鐵絲上色。

4 待乾後,將保特瓶置入鐵絲架內,完成。

ₚₐrt4

交叉層架

利用交叉的外型固定
製成上下兩層的花架
裝飾及功能性具備

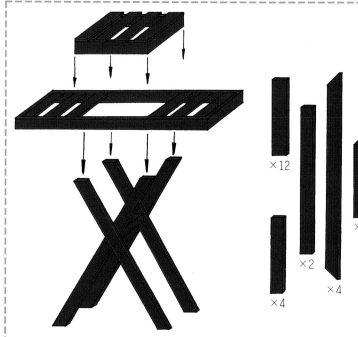

×12

×1

×2

×4

×4

●My Original Design
盆栽架之設計爆炸圖

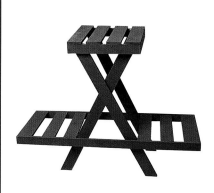

Let's Try!

1 木條鋸下數段。

2 釘成直角狀,做架子的外圍。

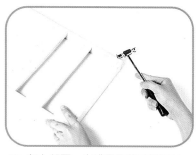

3 釘上架面,完成置盆栽用的層面。

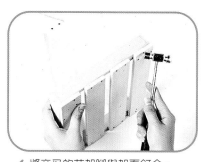

4 將交叉的花架腳與架面釘合。

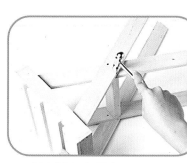

5 交叉處釘一釘固定。

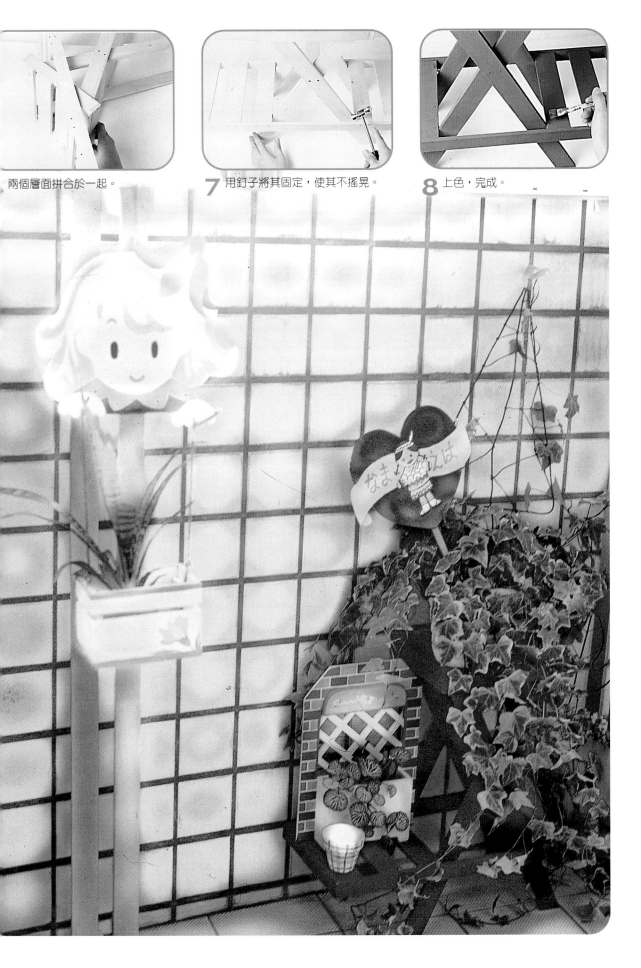

兩個層面拼合於一起。

7 用釘子將其固定，使其不搖晃。

8 上色，完成。

Part 4

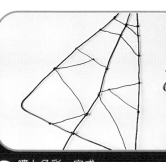

鐵絲樹

利用樹葉的形
再經鐵絲的彎製
如此長春藤會順著生長

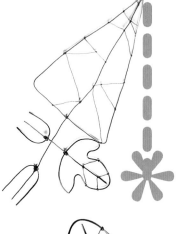

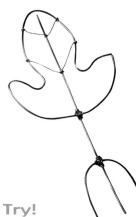

Let's Try!

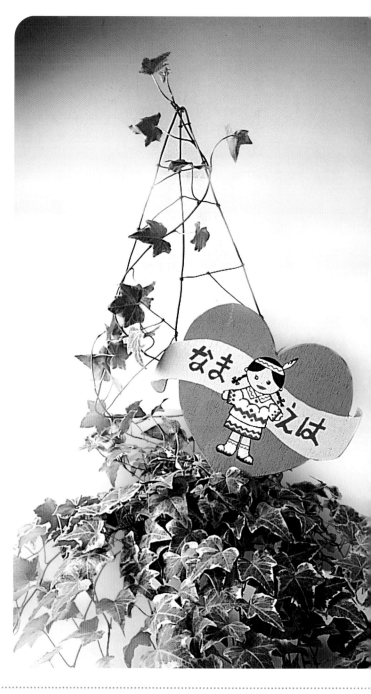

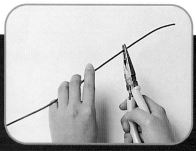

1 取一粗鐵絲彎成植物的外型。

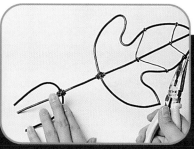

2 再取細鐵絲編其紋路。

3 噴上色彩，完成。

心形掛牌（插牌）

利用心的造型
搭配著問候語
插於盆栽上有如花在與你對話

Let's Try!

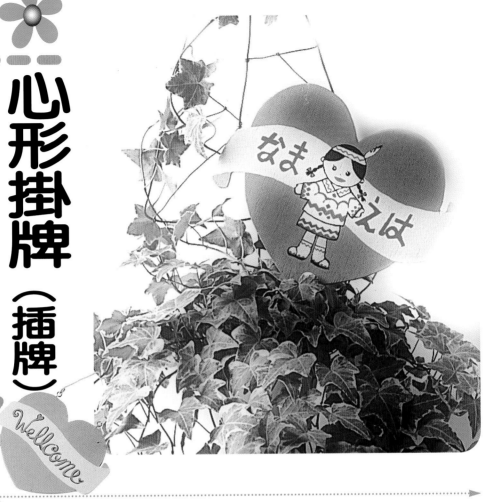

取木板鋸下心型。

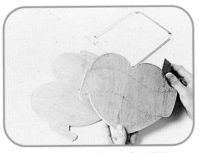

2 用砂紙磨過如此才不會被刮傷。

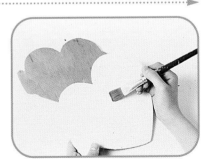

3 先上層底色。

繪上喜好的色彩。

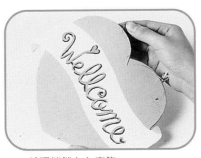

5 於頂端鎖上九字鉤。

6 取鐵絲鎖於九字鉤上，如此可垂掛，完成。

Part 4

夜空

房子的外型
搭配著鏤空的星型
製成花器另有一番風味

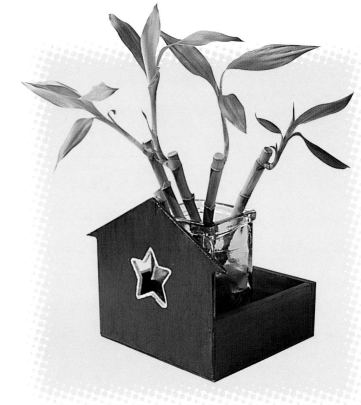

Let's Try!

1 於木板上畫好要鋸的型。

2 鑽個洞，將鏤空處鋸下。

3 釘好花器的外圍及底座。

4 再將有如房子的外型釘上。

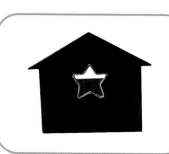

5 先上層底色。

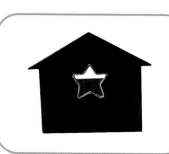

6 再畫上星星，製成夜空氣氛，完成。

格子狀的窗面
外牆式的造型
使盆栽更生活化

窗

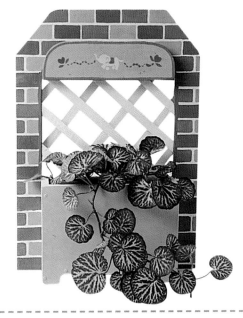

Let's Try!

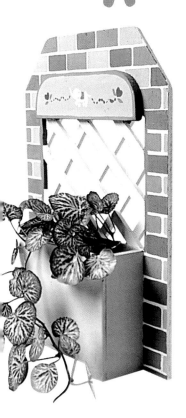

1 取一木板鋸好外型。

2 將格子式的窗先黏好。

3 釘一盒狀並將其固定於窗沿邊。

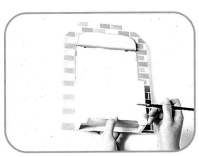

4 於窗沿頂端黏一圓弧木條。

5 繪上色彩。

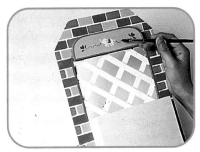

6 於圓弧木條上繪圖,完成。

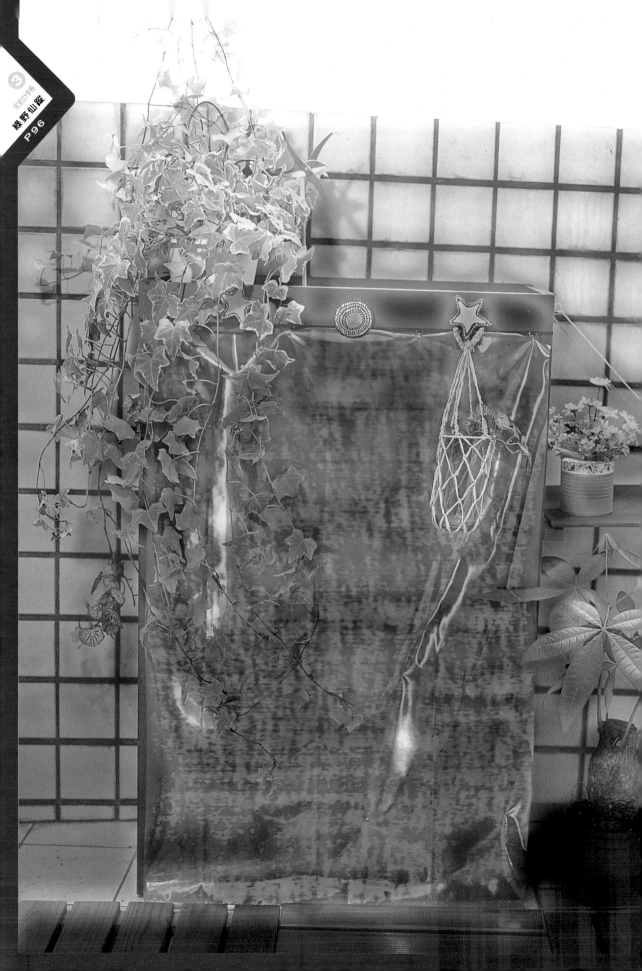

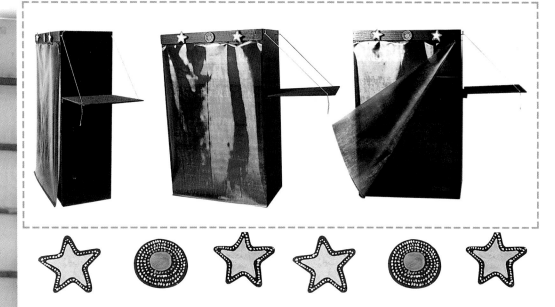

●My Original Design●
物櫃之設計爆炸圖

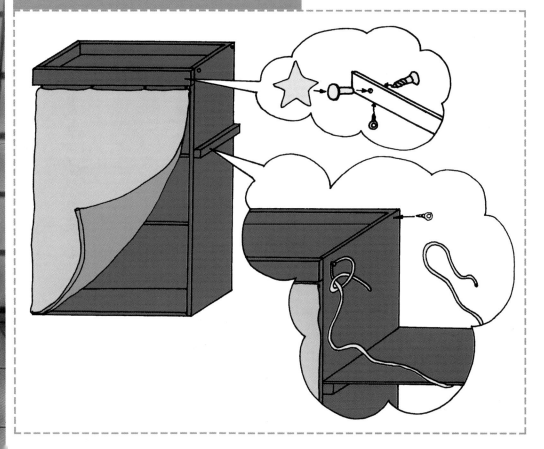

Part4

海洋之星

藍色有海洋的氣氛
加上星星點點
海洋之星的櫃子
點綴著陽台

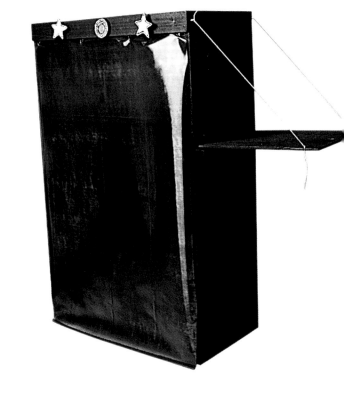

Let's Try!

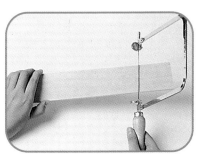

1 取一木條將其鋸成櫃寬長度。

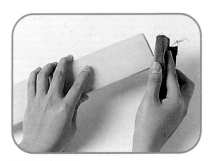

2 將邊磨圓。

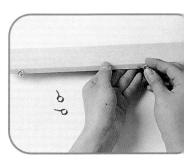

3 於一邊鎖上幾個九字鉤。（如此掛櫃子的門）。

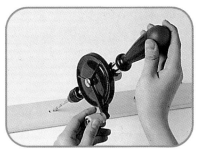

4 木條面上鑽三個洞。

5 於打好的孔處穿入可掛東西的長鐵心。

6 再鋸一木板（其寬須於櫃子側邊寬）。

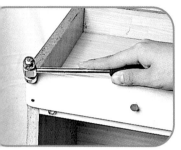

7 將木條釘於櫃子頂端（裝飾好的木條）。

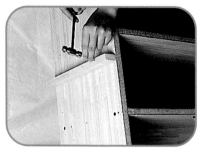

8 於櫃子側邊釘一塊較粗的木條。

9 將整個櫃子噴上色彩。

10 裁好的木板噴好色彩，鎖上活頁片。

11 取塑膠布裁好適當尺寸，並縫其一端。

12 另一端鎖上圓形扣環。

13 將鎖好的活頁木板鎖於櫃子側邊的木條上。

14 取一條繩子與板子綁在一起，如此可當桌面。

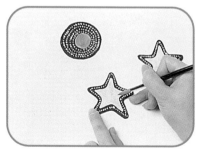

15 再取木板鋸幾個圖形並且上色。

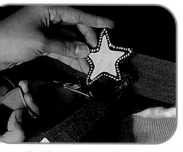

16 將其黏於鎖好的長鐵心上，如此便可掛東西，完成。

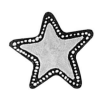

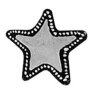

Part4

圍牆之花

平凡、單調、無聊的圍牆
有了花的裝飾
增加了陽台圍牆氣氛
使其不再單調

Let 's Try!

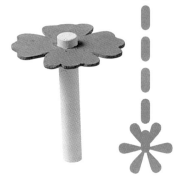

1 取木板鋸一花型。

2 花型中間鋸一圓孔（圓孔尺寸為圓木條的寬）。

3 再取一圓木條鋸花幹。

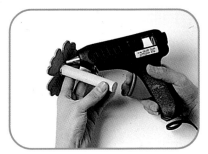

4 將圓木條穿入木板花上的孔。

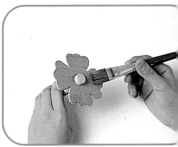

5 上色後完成（然後再固定於圍牆側邊）。

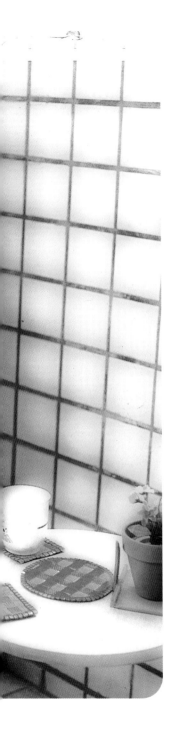

圍牆

木條架起的高架
自製的陽台圍架
讓陽台不再單調

Let's Try!

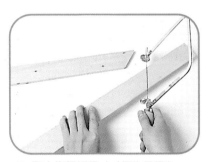

1 取木條鋸好尺寸（須先量陽台寬）。

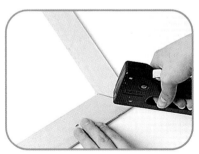

2 將幾個木條的邊鋸45°角，後再釘槍固定。

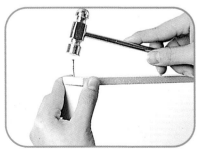

3 釘架子的腳，將圍欄架高。

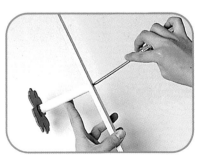

4 將花鎖上，即完成。

Part4

哈囉盪鞦韆

利用人的可愛造型
製成如盪鞦韆狀的盆栽花器
有如玩得很愉快的小孩
在向你打招呼

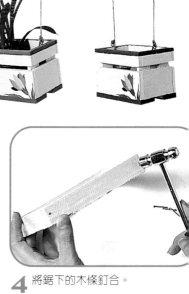

Let's Try!

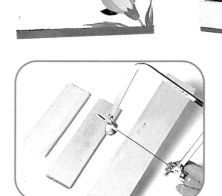

1 取一木板鋸下繪好的外型。

2 於鋸下的三頂端各鑽一個洞。

3 取木條鋸下數段。

4 將鋸下的木條釘合。

將其釘成木盒狀。

6 繪上色彩。

7 於盒上鎖上九字鉤（於盒子兩端）。

8 將木板鑽洞處與盒子用一麻繩綁於一起。

9 於木板的頂端綁上一麻繩使其可垂掛。

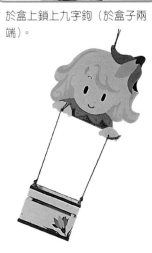

野仙蹤
P104

Part

5

空中花園

庭園除了可以放置盆栽之外
換個窗簾
擺張小桌子
成為一個可以喝下午茶的好地方

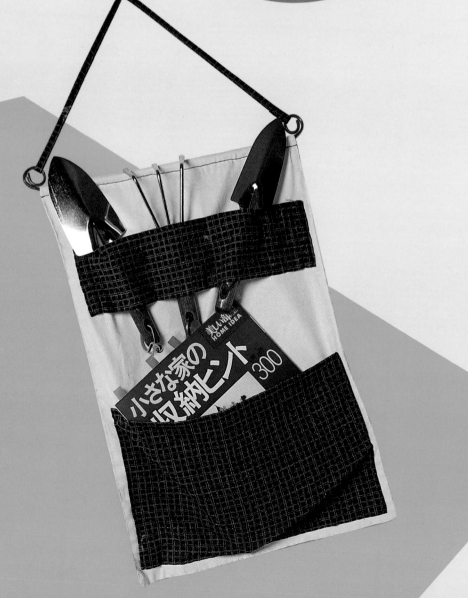

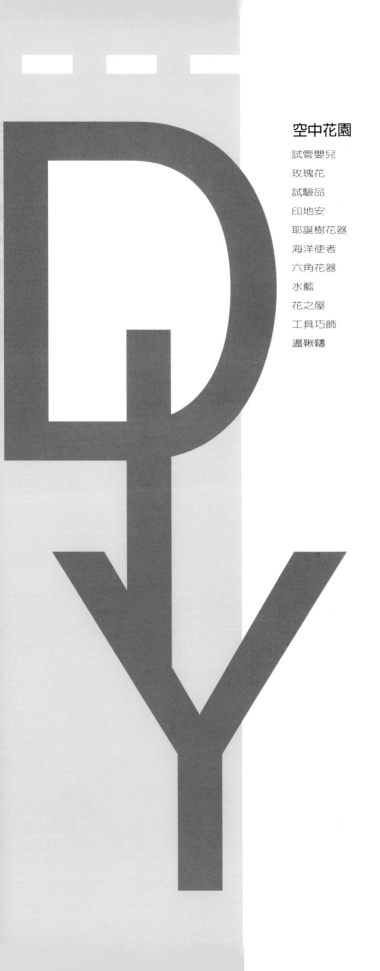

DIY

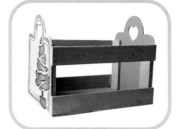

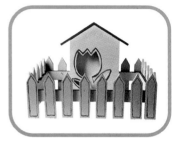

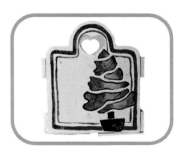

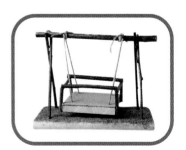

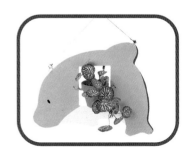

試管嬰兒

Part5

試管已經被大量運用至景觀佈置上
讓我們一同來試試吧

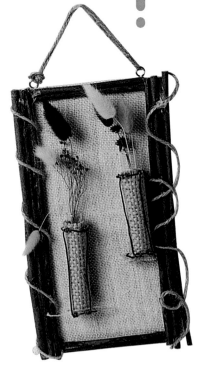

Let's Try!

1 拿麻布將木板包起來。

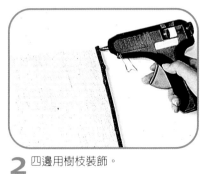

2 四邊用樹枝裝飾。

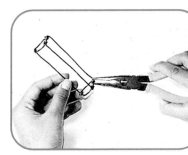

3 用銅線綁出圖中外型。

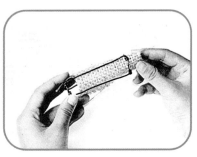

4 剪一短麻布放入銅線架中。

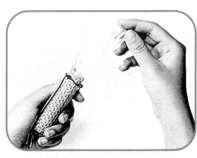

5 將試管放入。

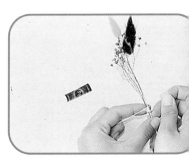

6 將乾燥花綑成一束。

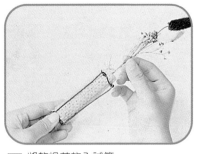

7 將乾燥花放入試管。

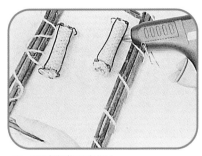

8 將試管黏至木板上。

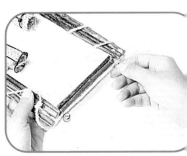

9 固定九字鉤可穿入繩子。

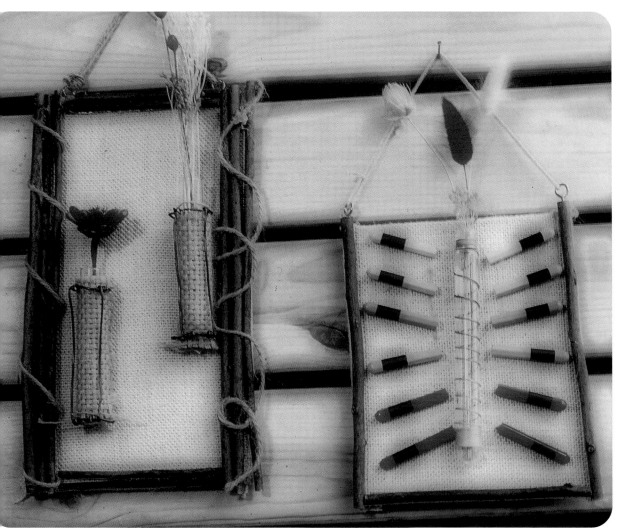

玫瑰花

霧面的玫瑰瓶外裝飾著粗麻
精緻中帶點粗獷
放入植物更顯得特別

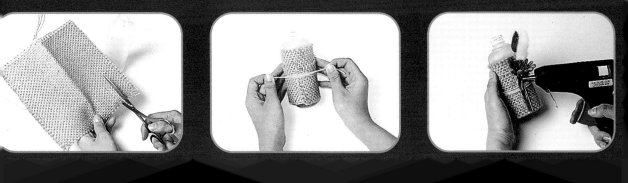

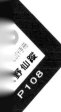

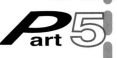

試管

##

Part **5**

樹枝花器結合現成的藤製籃子
改造過後果然賦予新的生命

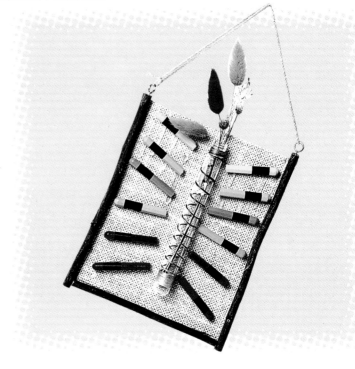

Let's Try!

1 將鋸好的木板塗上白膠。

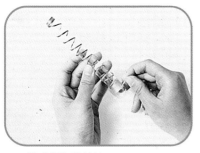

2 用麻布包裹起來。

3 用樹枝做裝飾。

4 拿試管用有色繡線做裝飾。

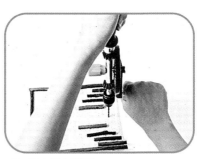

5 捲成螺旋狀花紋。

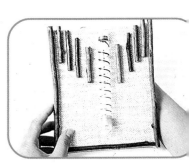

6 在木板上鑽洞。

7 將試管固定在木板上。

3 在背後打結即完成。

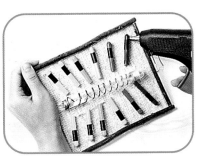

9 另一種感覺，用色鉛筆裁成一半黏上。

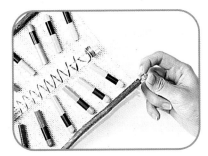

10 用九字鉤固定，可掛繩子。

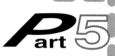

印第安

Part **5**

將磚紅色的陶盆上彩色
賦予它多種面貌
帶點民族風味的也蠻不錯的喲

Let's Try!

1 用現成的陶盆上彩色。

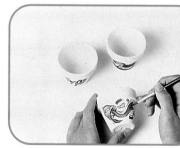

2 在上面繪出圖案。

3 剪二段較粗樹枝。

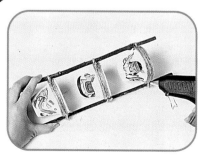

4 用麻繩固定陶盆與樹枝。

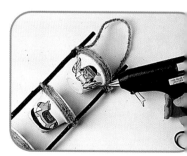

5 取一段麻繩當成提把,完成。

聖誕樹花器

冷冷的寒冬
聖誕紅開得正燦爛
繪個聖誕樹來應景吧

Let's Try!

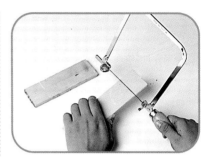

1 鋸出數段木條備用。

2 在木板上鋸出愛心。

3 釘出花器後上彩色。

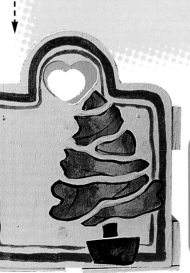

4 用賽璐璐片割出聖誕樹圖型上色。

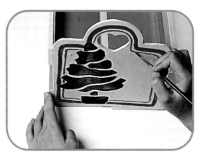

5 畫上週邊的圖型裝飾。

海洋使者

海豚的靈性有如守護海洋的使者
成群跳躍於海面上
展現活潑的一面

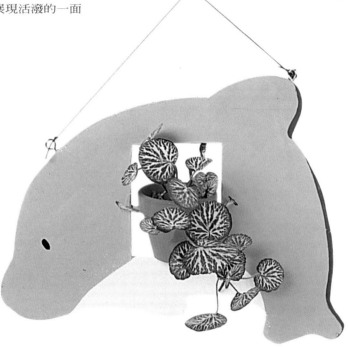

Let's Try!

1 鋸出海豚外型。

2 修飾海豚的邊。

3 海豚中間挖洞。

4 上彩色。

5 將陶盆上彩色。

6 在二旁挖洞。

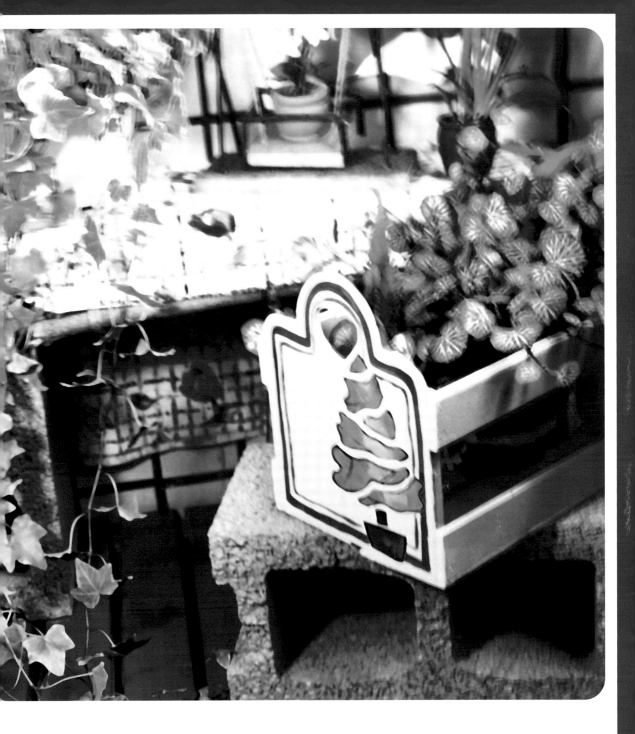

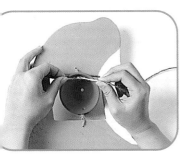

7 用繩子將陶盆固定。

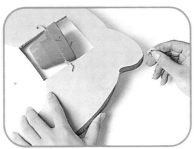

8 在上方釘入九字鉤。

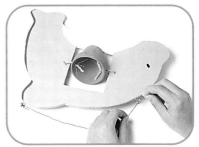

9 綁上繩子。

六角花器

本身盆子部分就很有感覺
做個架子來襯托它的味道

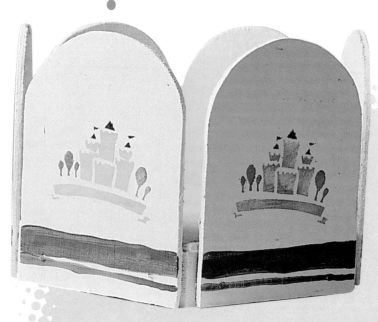

Let's Try!

1 鋸出數個圓型木板。

2 修飾邊。

3 鋸出一墊高用的六角形。

4 將圓型木板釘至墊高用的六角形上。

5 上色。

6 用賽璐璐片印上彩色。

7 畫上裝飾邊即完成。

水藍

十字交叉的花器
單純的色彩
不搶走盆栽的美

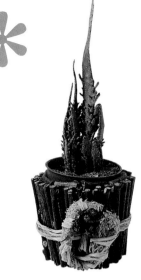

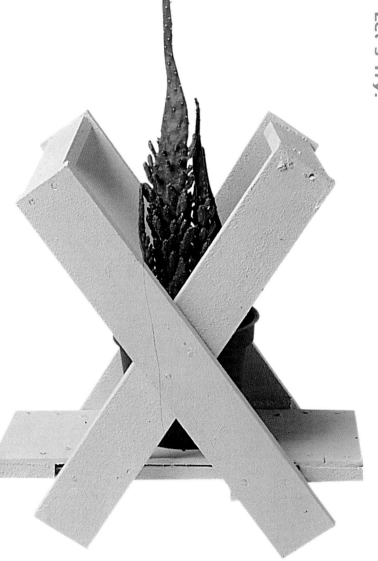

Let's Try!

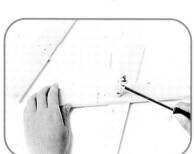

1 將二條木條交叉釘好。

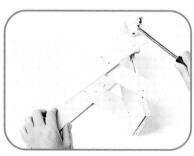

2 釘出底部。

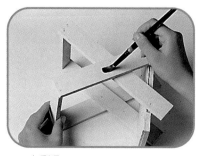

3 上彩色。

花之屋

Part 5

用 花之屋將同種類的植物圍成一圈
讓庭院有條不紊

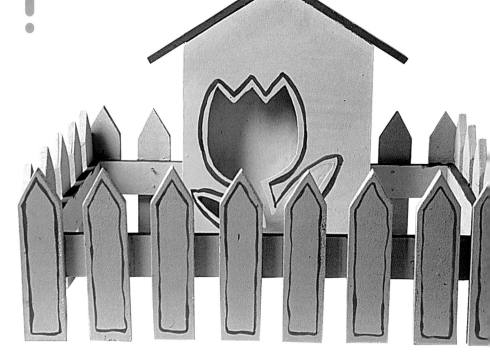

Let's Try!

1 鋸數根木條。

2 將一頭鋸成尖角。

3 將尖角一排釘好備用。

4 鋸出房屋外型。

5 在房屋上繪出花朵形狀後鑽洞。

6 鋸出花朵外型。

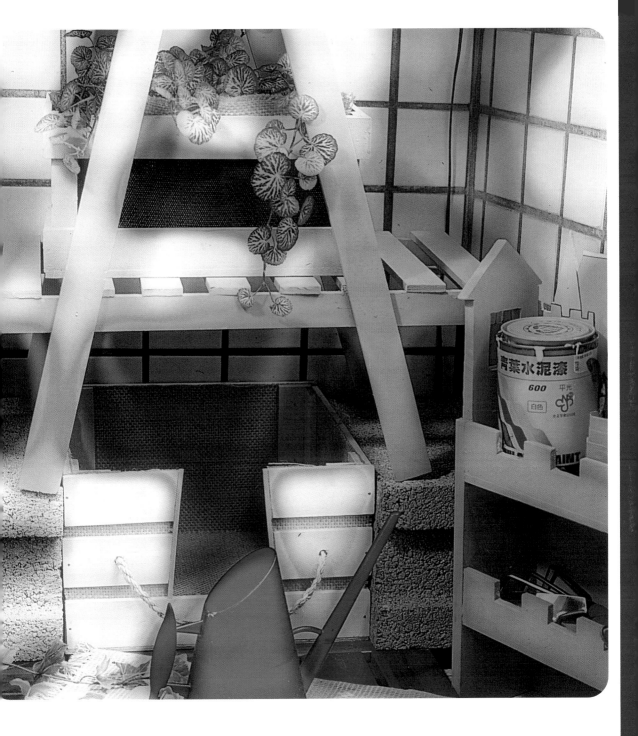

7 將所有元素組合後上白色水泥漆。

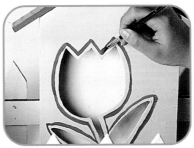

8 上彩色後框邊裝飾用。

工具巧飾袋

Part 5

一　根木頭可以拿來做什麼
縫製個透明塑膠巧飾袋
讓它改頭換面

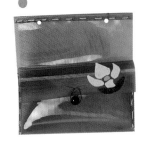

Let's Try!

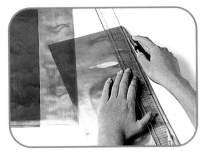

1 裁出35×18公分藍色透明布。

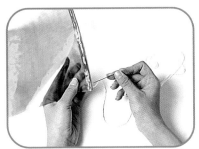

2 將一邊反折縫合。

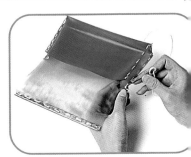

3 將袋子縫出立體。

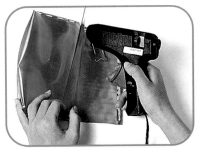

4 用熱融槍黏上蓋子。

5 將木頭珠子噴成藍色。

6 袋子外面用不織布裝飾。

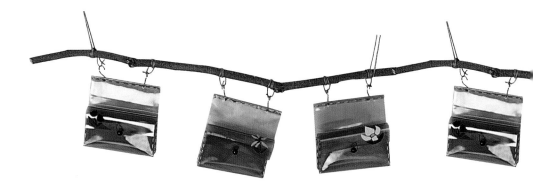

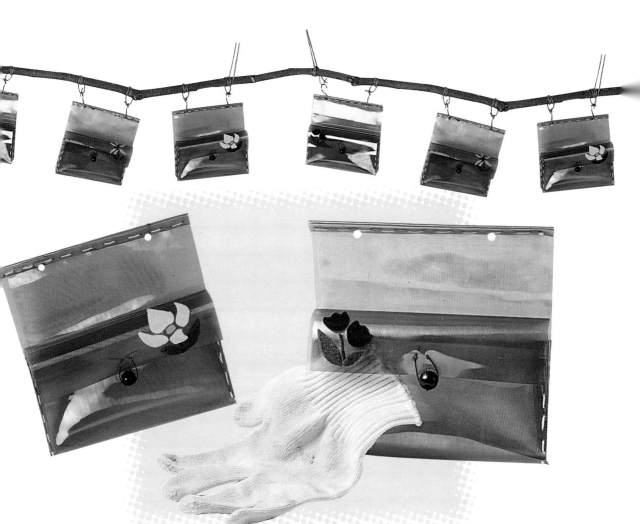

7　用尖頭夾子在蓋子上穿洞。

8　綁上繩子。

9　在袋子上綁上珠子。

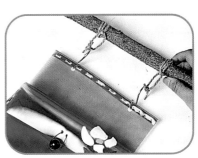

10　在木頭上綁上麻繩可掛袋子。

11　將袋子用S型鉤子掛上即可。

盪鞦韆

記得小時候在公園裡頭盪鞦韆
讓微風吹著多麼舒服

Let's Try!

1 在厚木板上鑽四個洞（不可穿透）

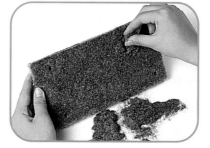

2 將模型草用噴膠黏在木板上。

3 將樹枝交叉放入之前鑽的洞中。

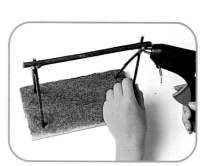

4 黏上橫桿。

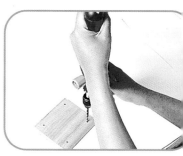

5 拿一正方形厚木板鑽四個洞

6 在厚木板黏上軟木片。

7 穿入繩子。

8 綁在橫桿上即完成。

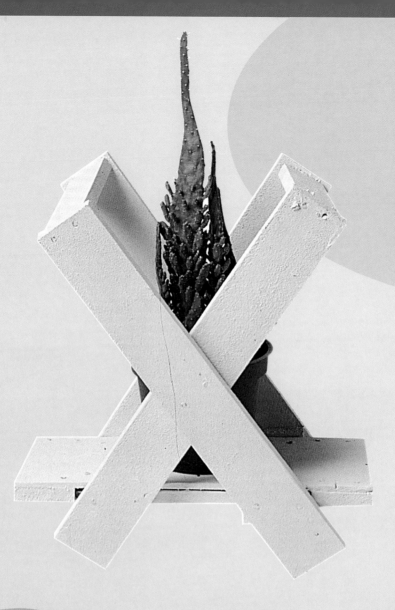

Part

6

生活

常接觸到的
看到的
經由巧思的設計變化
使陽台更生活化的呈現

生活

Part6

飛碟

圓形的花架腳底
有如飛行的飛碟
休息於陽台上的一隅

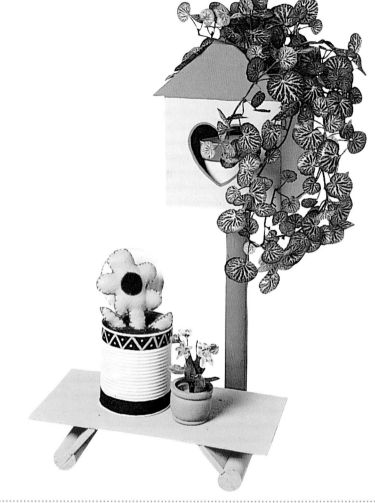

Let's Try!

1 取木板、木條鋸以上幾個形。

2 將兩個半圓合併即成圓形的腳底。

3 再取較寬的木條，將一端鋸成斜角，與圓腳底釘合。

4 架腳與木板架面釘合（由於木條有切斜角，故架腳成斜狀）。

5 先上層底色（如此再上色色彩較均勻）。

6 上完色，完成。

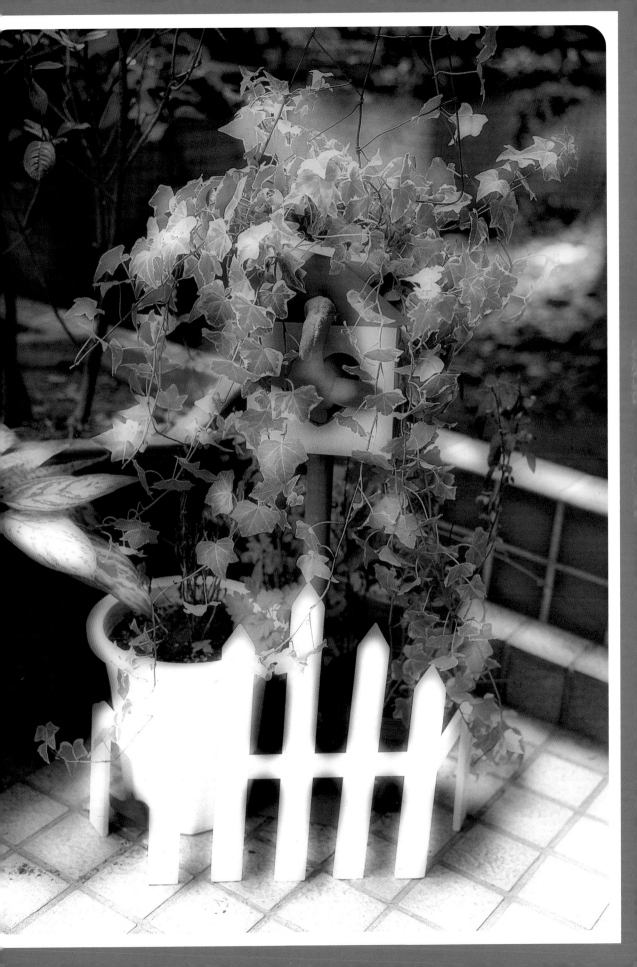

白色

樸素自然的白
配著高低的層次
使陽台有了高低次序

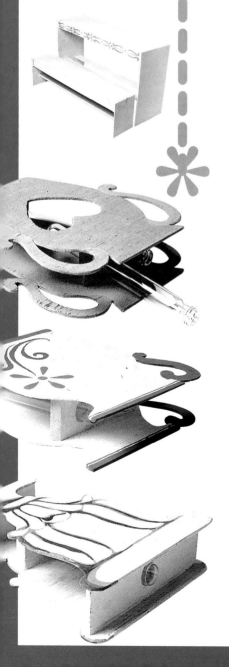

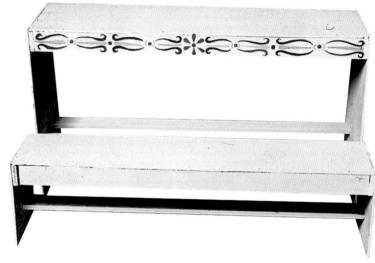

Let's Try!

1 取木板將其釘成ㄇ字形的架子。

2 架子中間釘一橫桿以增加撐力。

3 塗上白色底色。

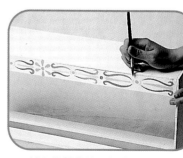

4 繪上簡單花紋，完成。

圍籬

簡 樸的外型
樸實的色調
雖非很起眼
但在空間中起了變化作用

Let's Try!

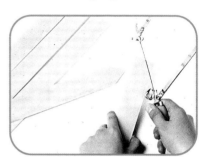

1 取木條，將其鋸長短不拘，並其中一端鋸成尖形。

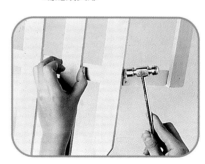

2 ——釘合。

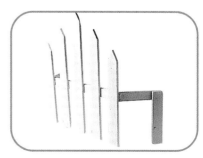

3 上好色，完成。

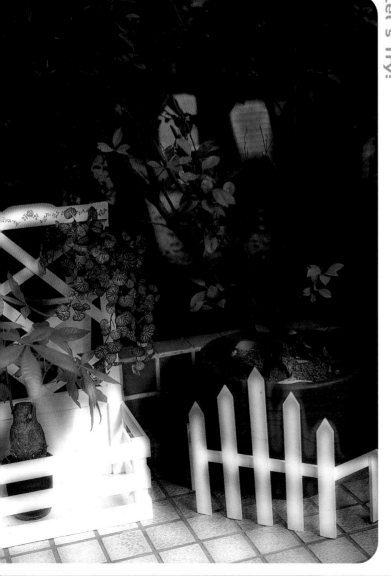

Part 6

花瓶

瓶子的外型
花的圖案
平面或立體
如何去定義

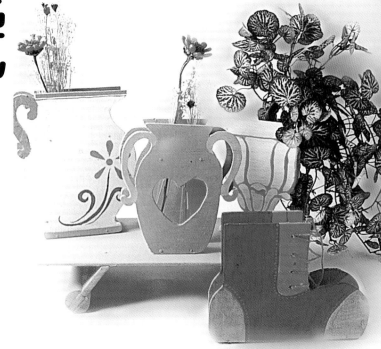

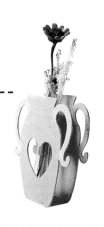
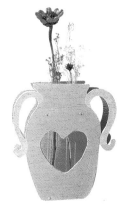
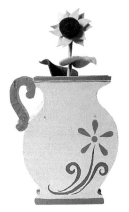
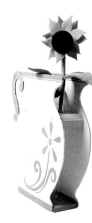

Let's Try!

1 木板鋸成花瓶的外型二塊。

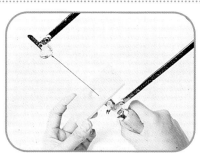

2 再取一木條中間鋸個洞（此洞須可放入試管的大小）。

3 釘合於一起，上色後置入試管，即成。

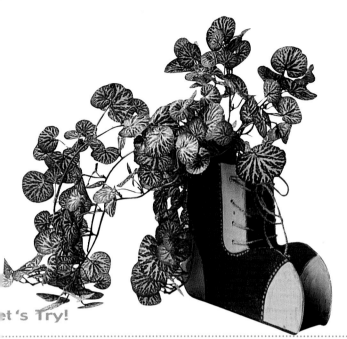

et's Try!

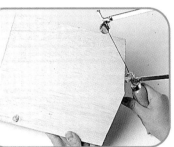

將木板鋸成鞋子狀。

2 釘製完成後上色。

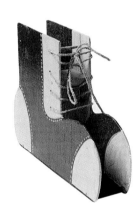

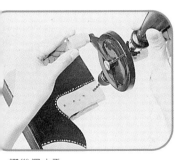

鑽幾個小孔。

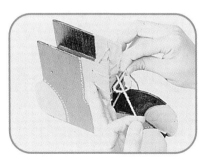

4 取繩子當鞋帶穿入鑽的小孔內。

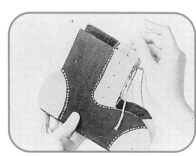

5 再穿入試管，完成。

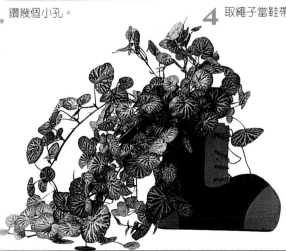

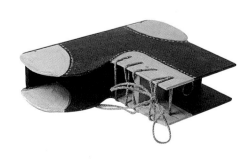

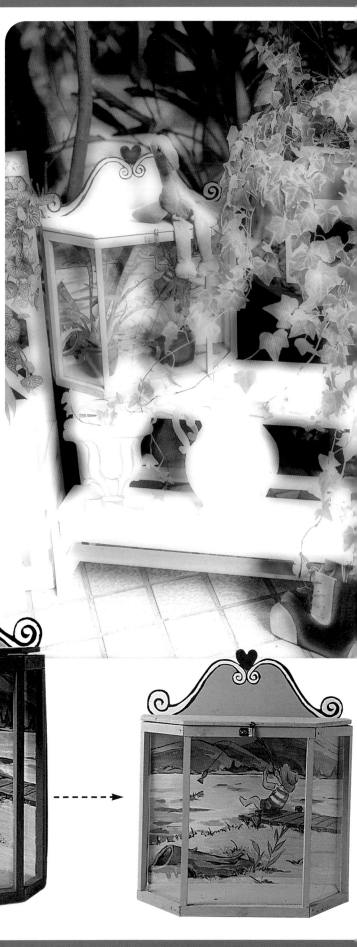

P art 6

閒情逸致

由窗向外看去
悠開自在的生活
真是閒情逸致

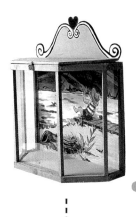

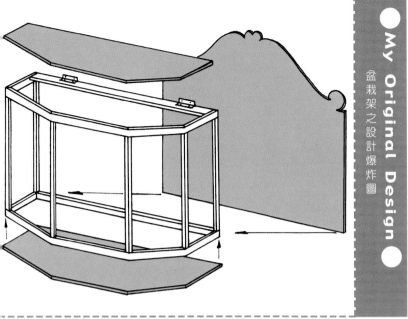

Let's Try!

1 取細木條鋸下數小段。

2 將其一一接合。

3 釘製成五角窗形。

4 取木板鋸一背景。

5 將釘好的五角窗形上色。

6 上好色後用熱融膠將壓克力黏上（壓克力當窗的玻璃）。

7 將背景板畫上風景圖案。

8 將五角窗形與背景黏合。

9 製作一蓋子用活頁片鎖邊（如此可開關）。

10 再鎖一扣環，使蓋子可扣住，窗形溫箱，完成。

Part 6

替自己的陽台
築個聳立的巢

築巢

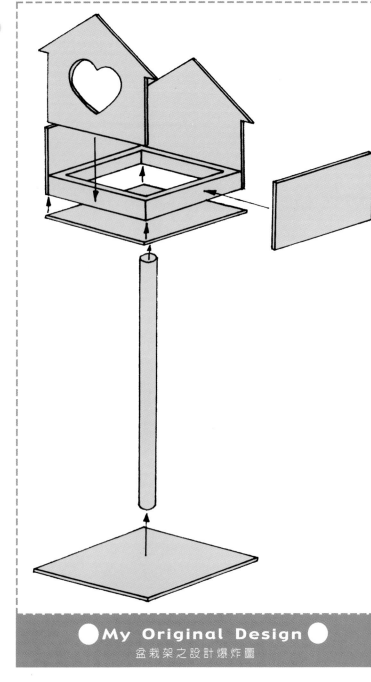

● My Original Design ●
盆栽架之設計爆炸圖

Let's Try!

1 取木板鋸一屋形。

2 於鋸好的房子上畫個心形做裝飾

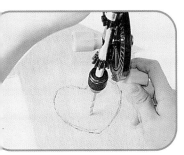

3 於畫的心形上鑽個洞。

4 然後將其鏤空鋸下。

5 將房子的外型釘合。

6 再將房子的底釘上,如此可放盆栽。

7 然後釘上高聳的腳架。

8 上色,完成。

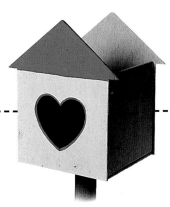

Part6

P134

籬笆的格子狀
經由設計製作
使盆架有如窗外的圍欄

窗圍

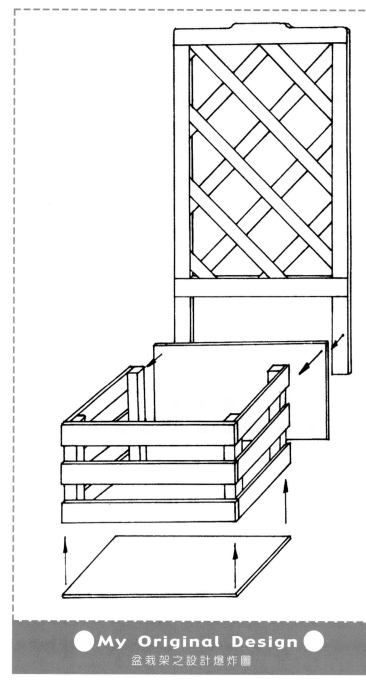

● My Original Design ●
盆栽架之設計爆炸圖

Let's Try!

1 取木條釘一圍欄架。

2 並用木板釘背及底，如此可放盆栽。

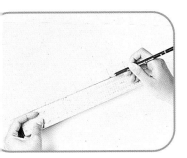

再取木條鋸成一弧形。

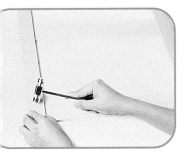

用木條釘製一格子的背架外形。

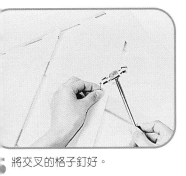

將交叉的格子釘好。

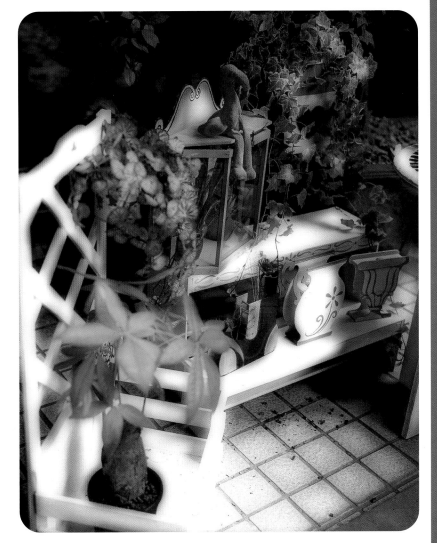

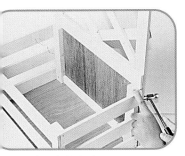

背架與圍欄架釘合。

7 塗上基本色彩。

8 利用轉印花紋增加變化。

Part 6

用真誠的心
去迎接每一天

問候

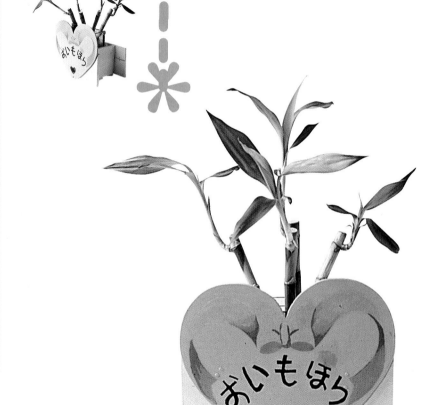

おいもほり ♥

Let's Try!

1 取一木板鋸一心型。

2 用砂紙磨平，並釘成花架狀。

3 上底色。

おいもほり ♥

4 繪上圖案，完成。

花序

利用壓克力的透明度
搭配石膏的雪白感
拼製成散落的排列花序

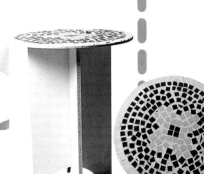

1 於壓克力上畫好尺寸。

2 將壓克力裁成長形。

3 再將其裁成大小略致相同的方形。

4 取張Ａ４紙張並畫上將拼出的花紋。

5 調製石膏，（濃度：別太稠，如此塗於桌面上，才來得及貼上壓克力片）並塗一層於桌面上。

6 將壓克力片依所繪之圖稿拼貼上，完成。

Part 6

秋意

和煦的燈光
搭配著白色和紫色
使陽台的氣氛
增添了幾許秋意

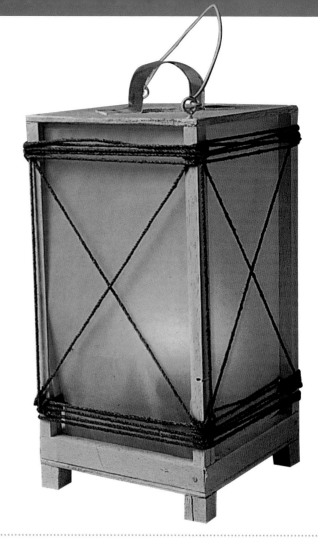

Let's Try!

1 取木板鋸兩個方形。

2 再鋸細木條數支。

3 木條邊端須磨過。

4 將鋸較短的木條釘成方形（釘兩個方形）。

5 剪一小塊鋁片。

6 用老虎鉗將鋁片的邊做內彎的處理。

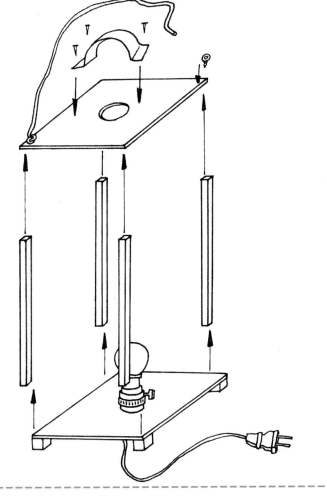

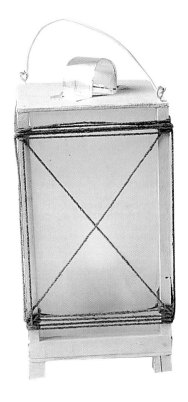

將其釘於方形木板上。

8 將燈的外型釘好。

9 上層底色後，貼層描圖紙再取棉繩
裝飾。

0 裝入燈座及燈泡。

11 於頂端對角處一可提鐵絲。

12 插上電即可完成。

名家創意

海報 包裝 識別 設計

名家序文摘要

● **名家創意識別設計**

陳木村先生（中華民國形象研究發展協會理事長）

這是一本用不同手法編排，真正屬於CI的書，可以感受到此書能讓讀者用不同的立場，不同的方向去了解CI的內涵。

● **名家創意包裝設計**

陳永基先生（陳永基設計工作室負責人）

「消費者第一次是買你的包裝，第二次才是買你的產品」，所以現階段行銷策略、廣告以至包裝設計，就成為決定買賣勝負的關鍵。

● **名家創意海報設計**

柯鴻圖先生（台灣印象海報設計聯誼會會長）

國內出版商願意陸續編輯推廣，屬提本土化作品，提昇海報的設計地位，個人自是樂觀其成，並予高度肯定。

北星圖書
新形象

震憾出版

識別設計

——識別設計案例約140件

◎編輯部　編譯　　◎定價：1200元

此書以不同的手法編排，更是實際、客觀的行動與立場規劃完成的CI書，使初學者、抑或是企業、執行者、設計師等，能以不同的立場，不同的方向去了解CI的內涵；也才有助於CI的導入，更有助於企業產生導入CI的功能。

包裝設計

——包裝案例作品約200件

◎編輯部　編譯　　◎定價800元

就包裝設計而言，它是產品的代言人，所以成功的包裝設計，在外觀上除了可以吸引消費者引起購買慾望外，還可以立即產生購買的反應；本書中的包裝設計作品都符合了上述的要點，經由長期建立的形象和個性對產品賦予了新的生命。

海報設計

——海報設計作品約200幅

◎編輯部　編譯　　◎定價：800元

在邁入已開發國家之林，「台灣形象」給外人的感覺卻是不佳的，經由一系列的「台灣形象」海報設計，陸續出現於歐美各諸國中，為台灣掙得了不少的形象，也開啟了台灣海報設計新紀元。全書分理論篇與海報設計精選，包括社會海報、商業海報、公益海報、藝文海報等，實為近年來台灣海報設計發展的代表。

精緻手繪POP叢書目錄

POINT OF
PURCHASE

兒童美勞才藝系列

1.趣味吸管篇
平裝 84頁
定價200元

2.捏塑黏土篇
平裝 96頁
定價280元

3.創意黏土篇
平裝108頁
定價280元

4.巧手美勞篇
平裝84頁
定價200元

5.兒童美術篇
平裝 84頁
定價250元

幼教教具設計系列

針對學校教育、活動的教具設計書，適合大小朋友一起作。

每本定價　360元

1.教具製作設計
2.摺紙佈置の教具
3.有趣美勞の教具
4.益智遊戲の教具
5.節慶道具の教具

教室環境設計系列

100種以上的教室佈置，供您參考與製作。
每本定價　360元

 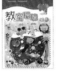

1.人物篇　　2.動物篇　　3童話圖案篇　4.創意篇　　5.植物篇　　6.萬象篇

親子同樂系列

啟發孩子的創意空間，輕鬆快樂的做勞作

合購價 1998 元

❶ 童玩勞作　❷ 紙藝勞作　❸ 玩偶勞作　❹ 環保勞作　❺ 自然科學勞作　❻ 可愛娃娃勞作　❼ 生活萬用勞作

96頁 平裝
定價350元

96頁 平裝
定價350元

96頁 平裝
定價350元

96頁 平裝
定價350元

96頁 平裝
定價350元

112頁 平裝
定價375元

112頁 平裝
定價375元

室佈置系列

◆讓您靈活運用的教室佈置

環境佈置
04頁
0元

人物校園佈置
Part.1 平裝 64頁
定價180元

人物校園佈置
Part.2 平裝 64頁
定價180元

動物校園佈置
Part.1 平裝 64頁
定價180元

動物校園佈置
Part.2 平裝 64頁
定價180元

自然萬象佈置
Part.1 平裝 64頁
定價180元

自然萬象佈置
Part.2 平裝 64頁
定價180元

教育佈置
裝 64頁
0元

幼兒教育佈置
Part.2 平裝 64頁
定價180元

創意校園佈置
平裝 104頁
定價360元

佈置圖案佈置
平裝 104頁
定價360元

花邊佈告欄佈置
平裝 104頁
定價360元

紙雕花邊應用
平裝 104頁
定價350元
附光碟

花邊校園海報
平裝 120頁
定價360元
附光碟

趣味花邊造型
平裝 120頁
定價360元
附光碟

國家圖書館出版品預行編目資料

庭院佈置：創意輕鬆做/新形象編著.--
　　第一版.-- 台北縣中和市：新形象，2006「
　　民95」
　　　面　：　　公分--（手創生活：8）
　　ISBN 978-957-2035-92-4(平裝)
　　1. 庭園-設計　2. 造園
　　929.25　　　　　　　　95024724

手創生活-8

庭院佈置　創意輕鬆做

出版者　　新形象出版事業有限公司
負責人　　陳偉賢
地址　　　台北縣中和市235中和路322號8樓之1
電話　　　(02)2927-8446　(02)2920-7133
傳真　　　(02)2922-9041

編著者　　新形象
美術設計　吳佳芳、戴淑雯、蘇瑞和、施淵允、黃筱晴、
執行編輯　吳佳芳、戴淑雯
電腦美編　許得輝
製版所　　興旺彩色印刷製版有限公司
印刷所　　利林印刷股份有限公司

總代理　　北星圖書事業股份有限公司
地址　　　台北縣永和市234中正路456號B1樓
門市　　　北星圖書事業股份有限公司
地址　　　台北縣永和市234中正路498號
電話　　　(02)2922-9000
傳真　　　(02)2922-9041
網址　　　www.nsbooks.com.tw
郵撥帳號　0544500-7北星圖書帳戶
本版發行　2007 年 1 月　第一版第一刷
定價　　　NT$ 350 元整